지금 한국의 화가를 만나다

■ 고려원북스는 우리들의 가슴속에 영원히 남을 지혜가 넘치는 좋은 책을 만들겠습니다.

초판 1쇄 | 2015년 10월 5일

지은이 | 이애리
펴낸이 | 설웅도
펴낸곳 | 고려원북스

편집장 | 김지현
책임편집 | 최현숙
마케팅 | 김홍석
경영지원 | 설효섭
디자인 | Kewpiedoll Design

출판등록 | 2004년 5월 6일(제16-3336호)
주소 | 서울시 서초중앙로 29길(반포동) 낙강빌딩 2층
전화번호 | 02-466-1207
팩스번호 | 02-466-1301
전자우편 | Koreaonebooks@naver.com

ISBN : 978-89-94543-72-7 03600

잘못 만들어진 책은 구입처나 본사에서 교환해 드립니다.
책값은 뒤표지에 있습니다.
고려원북스에서는 독자 여러분의 소중한 아이디어와 원고 투고를 기다리고 있습니다.

이애리 지음

지금 한국의 화가를 만나다

Seeing Korean Painters

고려원북스

풍요로운
삶을 위한 그림읽기

매주 매달 수천 건의 전시회에서 한국의 많은 미술인들이 땀 흘리며 완성한 작품들을 선보이고 있다. 그들은 모두 예술을 위해 외롭고 긴 시간을 견디며 자신과 싸우고 있다.

화가라면 대부분 유명하고 인기 있는 작가를 꿈꾸겠지만 모두가 그런 건 아니다. 시대에 부합하는 작품과 평론가나 화랑, 대중에게 러브콜을 받는 이들도 있고 취미나 생계를 위해 지속적으로 발표회를 갖는 이들도 있다. 인기나 판매와는 상관없이 진정한 예술가들의 혼이 배어 있는 창작물은 많은 사람들의 생활과 환경을 윤택하고 행복하게 해주는 것임엔 틀림없다.

이 책의 시작은 2013년 겨울, 올해의 작가상(심사위원선정 특별예술가상)을 수상하게 되어 우연히 〈일간투데이〉에서 인터뷰를 하게 되면서부터다. 강근주 국장님의 권유로 시작한 '이애리의 그림읽기' 칼럼을 쓰면서 일반 독자에게 다가가는 미술, 친근한 그림을 이야기하려고 노력했다.

작가로서 오랜 동안 꾸준하게 활동한 덕분에 여러 작가, 화랑들과 교류할 수 있었다. 유익하고 좋은 전시를 보면서 더 많은 사람들과 공유하면 좋겠다는 순수한 마음이 들었다. '이애리의 그림읽기' 칼럼은 그런 마음을 솔직, 담백하게 풀어쓰려고 노력했다.

썼다 지우기를 반복하고, 이 책 저 책들을 마구 읽고, 컴퓨터 앞을 떠나지 못했던 기억이 난다. 전시장을 오가며 작가와 인터뷰하는 등 고생하며 쓴 글이 지면에 실리고 웹으로 전파되자 그제야 글을 쓰고 있다는 실감이 조금씩 들었다.

더 잘 써야 한다는 강박관념에 밤을 새는 일도 많았다. 그때마다 평론가도 비평가도 아닌 같이 그림을 그리는 사람의 입장에서 작가와 작품을 봐야 한다고 생각했다.

작품은 신선하고 참신한 소재를 재밌게 표현한 것과 인기 있는 내용을 따뜻하게 표현한 것을

선정했다. 처음엔 글을 잘 쓰기 위해 내용을 잘 알고 있는 제자나 후배 등 주변 지인을 찾았으나 점점 작품성으로 승부하는 작가를 인터뷰하기 위해 노력했다.

오랜 세월 학생들과 작품에 대해 많은 이야기를 나누며 가르치는 것이 천직이라 여길 만큼 익숙한 일이라 관람객들이 친근하고 가깝게 작품에 다가가서 작가의 마음을 느낄 수 있도록 돕는 글을 써야한다고 생각했다.

빠르게 변하고 복잡한 지금을 살아가는 현대인들에게 미술은 내면의 깊은 사고와 사유의 산물로 정신건강과 안정적인 삶을 살 수 있도록 도와준다. 또한 정치, 경제, 사회, 문화 등 사회 전반적인 요소들과 함께 공유하여 창의적이고 미래지향적인 발전방향을 제시할 것이다. 행복한 그림과 건강한 사회의 소통은 밝은 한국을 꿈꾸게 할 것이다.

마지막으로, 항상 힘이 되어주시는 부모님과 가족, 언제나 든든한 후원자인 남편과 사랑하는 딸, 미술계의 선배이자 친언니 같이 늘 보살펴주시는 권희연, 손성주 교수님께 진심으로 감사드리며, 항상 기도해주시는 임용택 목사님께도 감사드린다.

일간투데이 신만균 회장님과 매주 글을 살펴주시는 이영두 편집장님, 출판을 흔쾌히 도와주신 설응도 대표님, 김지현 편집장님, 그 외 고려원북스 관계자분들께 감사드린다.

그리고 책의 주인공인 작가 분들이 승승장구하길 기원한다.

책을 내는 중 안타깝게 세상을 떠난 서희화 작가님, 삼가 고인의 명복을 빕니다.

2015년 8월의 마지막 날

운채雲彩 이애리

차례

3장 조화 나와 타자, 나와 사물을 아우르다

4장 사이 한곳에서 다른 곳까지, 당신과 나의 거리

5장 **이상** 도달할 수 있는 최상의 상태를 꿈꾸다

지금
한국의 화가를
만나다

1장

기억
M e m o r y

현재를 바라보게 하는
과거로의 여행

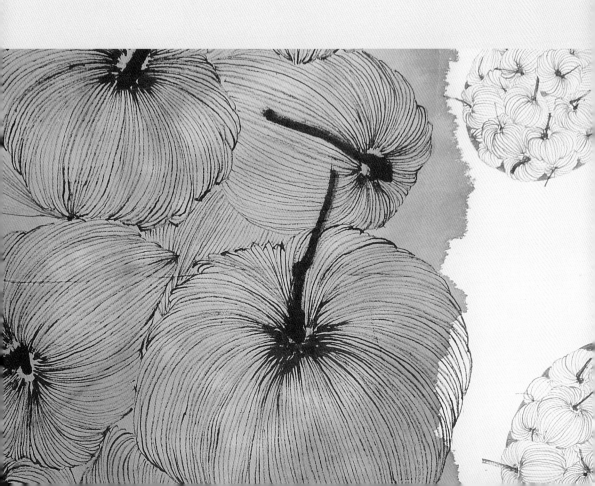

잊고 싶은 것,
기억하고 싶은 것 모두
받아들이기

김건일

내가 인간의 삶에서 가장 중요하게 생각하는 것은 행복과 불행에 대처하는 방법이다. 행복과 불행을 느끼는 정신적인 요소는 기억과 망각을 통해 과거부터 현재, 그리고 희망의 미래까지 연관되어 있다.

예전에 힘든 일을 겪던 지인이 들려준 정신수양의 방법이 떠오른다. 그 방법은 명상으로, 어두고 좁은 방안에서 조용히 눈을 감고 어린 시절부터 지금까지의 모든 슬픈 일과 행복한 기억들을 떠올린 후 블랙홀로 보내 없애는 것이다. 좋은 일과 슬픈 일을 다시금 기억해냈다가 자연스럽게 망각하는 것을 반복하다 보면 평온과 휴식을 얻게 되고 더 나은 행복한 인생을 설계할 수 있다는 것이다. 인간은 누구나 행복하고 좋은 기억들은 선명하게 간직하려 하고 슬프고 불행한 기억은 생각하기 싫어 잊으려고 한다. 그러나 그럴수록 기억해내 받아들이고 현명하게 대처하는 자아의 정체성을 만들어야 한다.

작가 김건일은 기억과 망각에 관한 이야기를 그만의 독특한 방식으로 표현한다. 그는 수많은 기억과 망각들이 공존하는 이중적인 덩어리들을 숲이라는 공간을 통해 욕망을 드러내기도 하고 숨기기도 하는 풍경을 그린다. 기억의 숲 안에 또 다른 욕망과 망각의 거대한 숲을 만들어낸다.

작품 「Forest in Forest」는 같은 공간에 시간 차이를 두고 자라는 전혀 다른 잡초 2가지가 서로 겹쳐진 모습으로, 작품을 보고 있노라면 빛의 빠른 속도감과 함께 빨려 들어가는 것 같은 착각이 든다.

「Recollection in Oblivion」은 좋은 기억과 지우고 싶은 망각이 시간의 흐름을 통해 이동하는 듯 다양한 감정과 욕망의 숲이 인위적으로 조작되어 연출된 풍경이다.

두 작품은 모두 화면을 녹색의 모노톤으로 가득 메운 뒤 닦아내며 숲의 형상을 만들었다. 이는 기억을 회상하려 애쓰는 정신적 노동과 회화적으로 닦아내며 표현하는 육체적 행위를 연속선상에 놓고 있는 것이다. 선명한 기억은 더욱 선명하게 닦아내어 뚜렷하게 만들고 망각하려는 기억은 닦아내는 행위를 멈춤으로 형상을 드러내지 않는다. 드러냄과 감춤의 행위로 조작된 희미한 숲은 하나의 풍경을 만들어내 욕망의 산물인 기억의 작용을 표현하고 있다.

마치 인간이 경험해보지 못한 신성하고 신비한 상상의 숲처럼 모든 기억과 망각을 빨아들인 블랙홀 세상, 꿈과 희망이 기대되는 그런 '숲'을 말하고 있다.

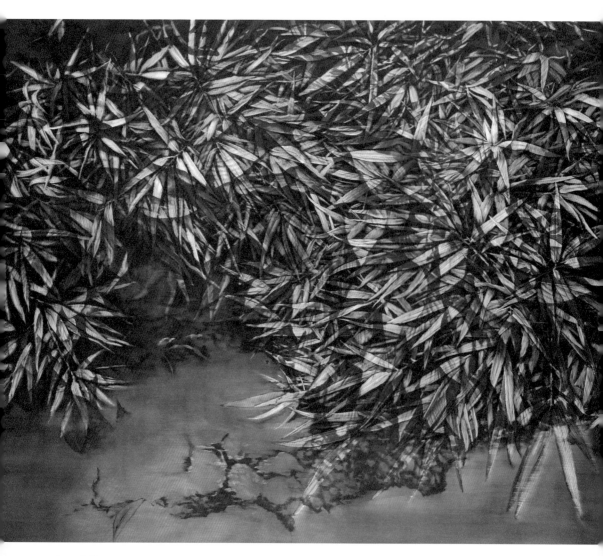

Forest in Forest
130×162cm, 캔버스에 유화, 2014

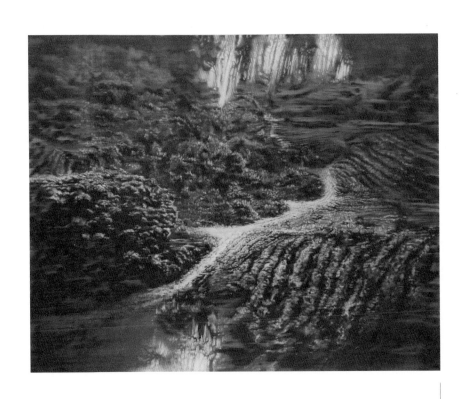

Recollection in Oblivion
130×162cm, 캔버스에 유화, 2014

불안한 애착의
상상 공간

송혜진

서양화가 송혜진은 다양한 천을 활용해 공간에 설치하는 작업을 한다.

보통의 전시회는 제작된 작품을 전시 전날 디스플레이를 하지만 설치 작업은 제작 방법에 따라 며칠 전부터 오랜 시간 동안 힘들게 준비한다. 전시를 준비하는 작가를 들여다보니 계획된 구상에 따라 천을 자르고 붙이는 작업을 반복하며 작품을 벽에 설치하고 있었다.

송혜진 작가가 작품에 천을 이용하게 된 계기가 무척 독특하다. 작가는 더운 여름에도 이불이 있어야 잘 수 있다고 한다. 천은 심리적 따뜻함을 주며, 안정제 역할을 한다. 천을 만질 때의 감촉이 어머니와 함께 한다는 느낌을 줬다고 한다. 그가 촉각에 예민하게 된 이유는 어릴 적 부모님과의 스킨십이 부족해 애정결핍과 불안정애착, 불안 등이 생겼기 때문이라고 한다.

그는 천에서 어머니를 대신하는 큰 촉각적 위안을 경험했다. 다시 말해 부드러운 천을 이용해 부모님과의 스킨십이 부족한 자신의 내재된 촉각적 욕망을 표출하는 것이다.

작품 「유혹하는」「나의 과거에서 현재까지」를 보면 대부분 검정, 빨강, 흰색의 천이 주를 이루고 있다. 흰색은 아이 · 평온 · 순수를 나타내고, 검정은 남성 · 불안 · 좌절을, 빨강은 여인 · 성숙 · 욕망을 나타내는 심리적 색감이다. 더불어 스타킹, 망사의 사용은 시간의 흐름을 통한 여인의 성적 욕망을 극대화시키고 있다.

제작 과정에서 천을 가위로 자르고 남겨지는 미세한 흔적들, 즉 손을 거쳐서 나온 불안정하게 남는 선들은 사람의 손길을 그대로 느낄 수 있게 하며, 불안정한 감정들을 연상시키기도 한다. 또한 천이 겹쳐지면서 깊이감이 생기고, 겹쳐진 천은 관음증을 불러일으킨다. 이렇게 심리적 정서가 드러나는 천이라는 재료를 통해 새로운 공간에 감정을 재현했다.

프로이트는 인간은 욕망하는 존재고, 그 욕망이 충족되지 않으면 상상의 공간을 창조한다고 했다. 송혜진 작가에게 상상의 공간은 작업의 공간이다. 천이 주는 따뜻한 어머니의 감성으로 작가에게 편안한 안정감과 좌절감이 함께 동반되는 상상의 공간을 창조했다. 천은 작가에게 심신의 치유와 스스로를 보호하는 대상으로 우리들에게 무한한 상상적 공간을 보여준다. 누구나 애착을 느끼는 물건이 있다. 당신은 어떠한 물건을 애착하는가?

나의 과거에서 현재까지
가변설치 · 스타킹, 2013

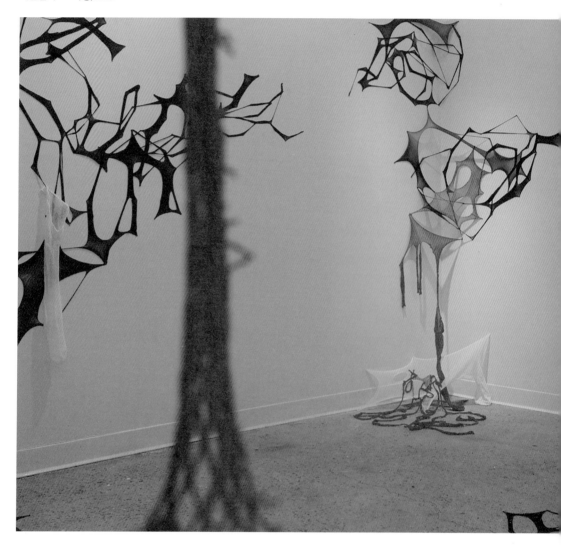

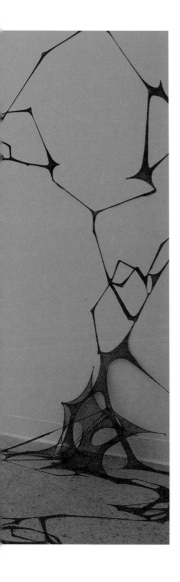

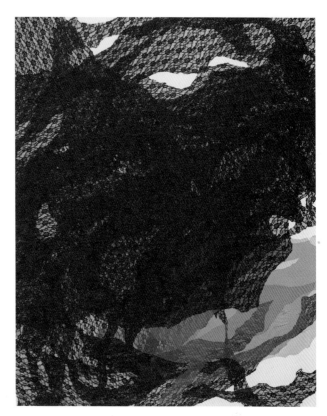

유혹하는
162,2×130,3cm, 캔버스에 천, 2013

/

경험을 그림으로
재창조하는 마법사

김호준

새로 개관한 작은 갤러리를 압도하는 큰 작품이 눈에
들어왔다. 화려하고 자유분방한 느낌이지만 절도와
규칙이 느껴지고 숨은 이야기가 많이 담겨 있을 것만
같았다.

작가 김호준의 작품들은 자연을 소재로 크게는 풍경
화를 연상케 하지만 단순하면서도 복잡한 형식의 추
상적인 요소들이 보인다. 반복되는 이미지들의 겹쳐
져 신비스럽기까지 하고 우연을 가장한 계획된 안정
감이 돋보인다. 내용적으로는 다양한 경험의 기억들
을 공감각적인 측면에서 받은 느낌을 다시 그리는 행
위를 통해 재탄생시킨다. 이는 동심의 세계로 돌아가
시각, 청각, 촉각, 미각 등 인간의 모든 감각에 의한
경험이 즐거운 놀이와도 같은 새로운 기억의 공간을
창출한다.

작품「song of nature1109」는 이름 모를 들풀 같기도
하고 꽃 같기도 한 생명의 이미지들을 전체 화면에
가득 채운 작품으로 뒷동산에서 흔히 볼 수 풍경이

다. 바람에 실려 흔들리는 듯 음악의 선율이 느껴진다. 기본 바탕에 반복적으로 쌓아올린 채색들은 중후한 바리톤의 느낌이 들고 화려한 색채의 풀과 꽃들은 소프라노의 상큼함이 느껴진다. 마치 한 편의 교향곡 같다. 자연에서 뛰어놀고 경험한 즐거웠던 기억을 떠올리고 느꼈던 대로 그리는 마치 꿈같은 신비로움을 담고 있다.

작품 「song of nature1306」은 최근작으로 작가가 어릴 적 스케이트장에서 스케이트를 타면서 체험한 다양한 신체적, 정신적 자극들을 재해석한 작품이다. 함축된 이미지는 강렬한 색채를 반복적으로 덧칠하여 우연의 효과를 살린 추상화로 많은 이야기를 담고 있다. 처음 경험하는 낯선 행동들은 반복을 통해 신체가 적응하고 어느 정도 익숙해지면서 친근한 상태가 된다. 이런 경험들은 자전거를 배운 후에는 몸이 기억하여 나중에 자전거를 쉽게 탈 수 있는 것처럼 몸의 무의식적 기억에 남게 되는 원리다. 이러한 체화된 기억, 즉 부딪히고 넘어지는 사람들, 흥겨운 음악소리 등과 같은 여러 가지 공감각적인 상황들을 기억 속에서 되돌려 그림으로 그린 것이다.

이를 통해 시각적인 재현뿐만 아니라 그 공간의 상황을 총체적으로 표현한 그림은 음악과 미술의 결합과 같은 양가성적인 의미를 지니고 있다. 대표적으로 파울 클레나 칸딘스키의 그림에서 이런 특징이 많이 드러난다.

'예술이란 우리가 볼 수 있는 것을 재현한 것이 아니다. 그것을 시각화한 것이다'라고 말한 파울 클레처럼 김호준 역시 자신의 경험을 그림으로 통해 재창조하는 예술의 마법사다.

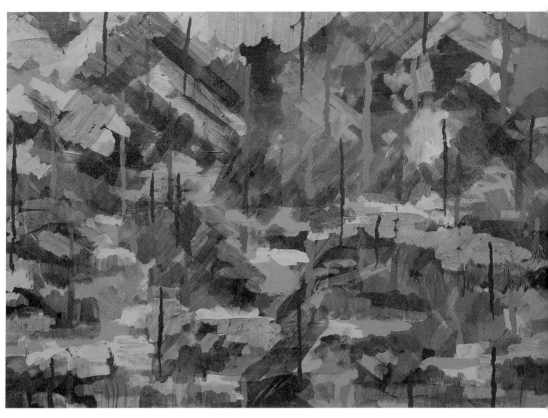

song of nature1109
130×162cm, 캔버스에 유화, 2011

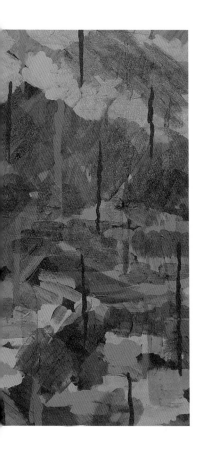

song of nature1306
60×130cm, 캔버스에 아크릴, 2013

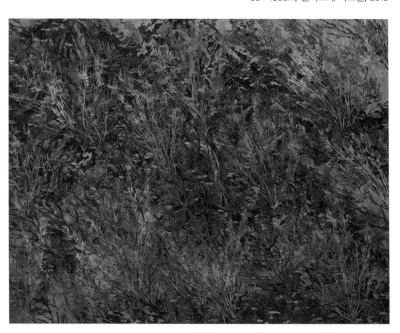

발레 하는
화가의 발레 그림

손태선

해마다 신년에는 세계적 오케스트라 지휘자들이 춤
곡인 왈츠를 연주하며 한 해를 시작하는 기쁨을 표현
하고 행복한 축제를 기원한다.

발레와 그림의 합작인 작가 손태선의 독특한 전시는
발레 공연 단체 아베모와 함께 오프닝 공연을 시작으
로 새해를 축복했다.

손태선은 '발레'라는 춤을 춘다. 그리고 자신의 모습
을 화폭에 담아 자유로움과 영원한 아름다움에 함께
하려는 우리들의 영혼을 표현한다.

평생 발레리나를 그린 드가 **Edgar De Gas** 의 작품에서 볼
수 있는 발레리나의 표정이나 인체적 해석, 무대 조
명에 따른 볼륨은 손태선의 작품에서는 볼 수 없다.
작품 「프레파라시옹」에서 작가가 전하려는 것은 멈춰
있는 사진처럼 정형화된 구상적 이미지가 아니라 시
간의 흐름에 따라 달라지는 춤의 이미지다. 작가는

그림을 편안하게 볼 수 있는 그림의 또 다른 역할에 충실한 것 같다. 그냥 상상하며 음악과 리듬을 떠올린다.

「토슈즈」, 「프레파라시옹」 등 작품 대부분을 붓이 아닌 나이프로 묘사했다. 붓으로 묘사할 수 있는 정교한 표현이 아닌 나이프를 활용해 이미지와 공간을 자유롭고 편안하게 연출하고 있다.

발레는 음악을 놓쳐버리면 다시 되돌릴 수 없다. 작품도 같은 맥락에서 이해할 수 있다. 나이프를 이용해 빠른 손놀림으로 동작의 느낌만을 표현하는데 나이프가 지나간 자리는 다시 되돌릴 수 없다.

발레의 역동성을 살리기 위해 사용한 나이프의 기법은 묘사보다는 유동적 시각과 청각의 척도와 볼륨을 그려내고 춤이라는 이미지의 자유로운 상징성을 표현한 것으로 그만의 독특한 매력을 보여주는 춤과 회화의 특별한 컬래버레이션이다.

1918년 파리의 샤틀레 극장에서 열린 '파라드'라는 초현실주의 발레 공연은 피카소가 무대 감독을 맡았고, 그의 큐비즘 무대 의상이 등장했다. 피카소는 그림뿐만 아니라 발레와도 인연이 깊었다. 황홀한 무대를 보고 있노라면 누구라도 무대에 오르고 싶은 충동을 느낀다. 피카소 또한 토슈즈를 신고 무대에 오르고 싶지 않았을까?

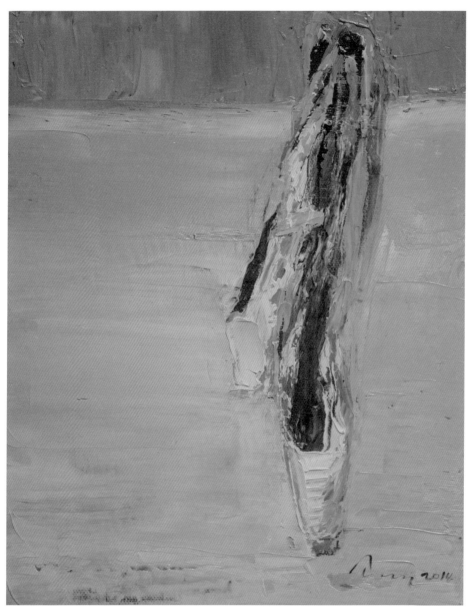

토슈즈
27×23cm, 캔버스에 유화, 2014

프레파라시옹
45×53cm, 캔버스에 혼합재료, 2013

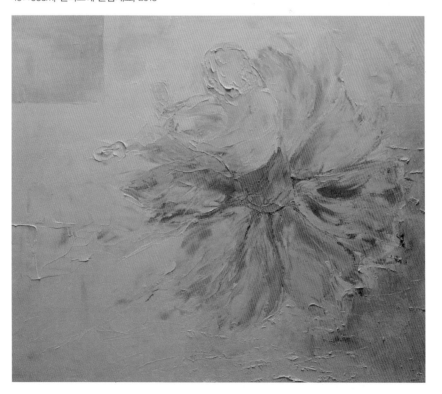

구름으로 빵을 만들고 그 빵을 먹은 아이들은 구름처럼 두둥실 떠올라 하늘을 날지요.

《구름빵》 이야기다. 백희나 작가의 기발한 상상력으로 아이들의 시각에서 만들어낸 이 따뜻한 동화책은 아이를 둔 가정이라면 한 권씩 가지고 있을 것이다. 이렇게 구름을 소재로 한 책, 노래, 그림 등은 어린 시절에 꼭 거쳐야 할 만큼 행복과 자유를 상징한다. 차재영 작가는 구름을 통해 모든 세상을 여행한다. 어릴 적 맑은 하늘에서 본 신비하고 동화에서나 나올 듯한 병정들과 마법의 나라를 생생하게 기억하고 있다. 어른들 눈에는 안 보이고 어린 아이의 눈에만 보이는 그런 동심의 나라다. 이후 작가는 늘 꿈을 꾼다. 그 기억의 나라를 여행할 수 있도록 말이다. 핫핑크로 전시장을 가득 채운 설치 작품은 예쁘고 신비하며 생동감이 넘친다. 그야말로 '핫'하다. 이번 전시는 기존의 딱딱한 재질의 플라스틱의 입체와 설치 작품들과는 대조되는 부드러운 천을 사용해 마치 바

구름을 타고
훨훨 날아갈 수 있다면

차재영

람에 흘러가는 뭉게구름을 표현하고 있다.

멀리 가는 여행을 뜻하는 「Journey#(for1)」 작품 시리즈는 작가가 여행으로 얻는 많은 경험들을 구름으로 표현하고 있다. 구름이 파란 하늘을 수놓으며 흘러가듯 여행은 급박한 사회를 온몸으로 견뎌내는 현대인에게 몸과 마음을 치유하는 수단이다. 핫핑크는 첨단의 세계를 뜻하고 부드러운 천은 바람 또는 상상의 이동을 나타낸다.

작품 「Journey#(for2)」에서 유동적인 천의 흐름은 어느덧 작가를 감싸고 하나의 구름이 되어 어디론가 향하는 듯하다. 깨끗하고 순수한 영혼이 되어 자유롭게 훨훨 날아가고 있다.

그는 말한다. "말하는 고양이를 만나고 팅커벨의 투정을 받아줄 수 있는 어린아이의 순수함으로 내면의 치유와 완전한 정신세계를 획득하길 바라며 어린아이의 눈으로 세상을 보길 바란다. 지금까지 보지 못했던, 내면 깊숙한 곳에 자리 잡고 있는 아름다운 마법이 눈앞에 펼쳐질 것이다."라고.

이 땅이 끝나는 곳에서 뭉게구름이 되어 저 푸른 하늘 벗 삼아 훨훨 날아대리라. 우리는 또 다시 둥글게 뭉게구름 되리라.

'뭉게구름' 노래 가사처럼 차재영은 세월의 흐름에 따라 자연스럽게 동심의 구름옷을 만드는 디자이너가 된다. 세상을 핑크빛으로.

journey#(for1)
80×100cm, 디지털프린트, 2014

journey#(for2)
80×80cm, 디지털프린트, 2014

그때 그 아이는
잘 있을까?

허현숙

어릴 적 살던 동네를 떠올려본다. 초등학교, 시장, 구멍가게, 피아노 학원, 친구들…. 다시 찾은 초등학교. 엄청 크고 넓었던 학교와 운동장이 왜 이리 작아졌는지, 피아노 학원은 없어지고 구멍가게는 외국식 편의점으로 바뀌었다. 나이를 먹는 만큼 건물들도 새로운 옷을 입고 있었다. 얼마 전 초등학교 동창들 모임에서 만난 낯설면서도 친근한 친구들이 내 마음을 따뜻하게 만든다. 지금은 각자의 삶에 길들여진 모습이지만 여전히 수업이 끝난 뒤 학교 앞 문방구 앞에 쭈그리고 앉아 뽑기를 하며 즐겁게 놀았던 장난꾸러기 소꿉친구들이다. 그렇게 꿈도 많고 탈도 많았던 그 시절, 우리 동네가 최고의 놀이터였다.

1980~90년대까지만 해도 볼 수 있었던 추억의 풍경들은 급속하게 고속화된 세상으로 변하고 더욱 고급화된 설계로 도시가 새롭게 계획되고 있다. 이러한 낯선 도시 풍경에 길들여져 살고 있는 허현숙 작가는

현재의 삶 속에서 유년기 시절 뛰놀던 동네를 떠올리며 향수 어린 그만의 희망도시를 설계하고 있다.

작품 「都市計劃－있었던 도시－내가 다녔던 초등학교」는 얼핏 보면 평범한 도시 풍경화이지만 더 가까이 세밀하게 보면 작가의 기억 속 추억의 동네 풍경을 상상해 표현한 것이다. 위에서 내려다본 풍경으로 서로 다른 건물들이 빽빽하게 엉켜 있다.

작품 「都市計劃－있었던 도시－할아버지와 별 보던 시절」은 네모반듯한 바둑판 모양의 잘 설계된 동네를 표현한 것으로 복잡한 현재와 추억의 과거가 혼합된 재미있는 구도가 돋보인다. 하나하나 세밀하게 묘사한 집에는 많은 이야기가 담겨 있는 것 같다.

많은 집들은 어린 시절 끈끈했던 사람들과의 유대관계를 나타낸 것으로 의인화되어 비현실적으로 표현되고 있다. 많은 집 가운데 어딘가에 작가를 나타내는 집이 있다. 그렇게 그는 수많은 건물들 품에 안겨 안정을 얻고 행복했을 것이다.

작품은 대부분 표백되지 않은 천연장지에 연필로 작업했는데 마치 어린아이의 낙서처럼 편안한 느낌이 든다. 수없이 반복되는 선을 이용한 제작 방법은 현재의 답답함에서 벗어나 마음의 안정을 찾으려는 수행의 의미인 것 같다.

삼거리 골목 슈퍼, 그 옆에 문방구, 쭉 올라가면 아무개 집, 그 다음 다음이 우리 집, 선희와 현미는 잘 지내고 있겠지? 저 모퉁이를 돌면 있던 2층집 그 아이는 잘 지내고 있을까?

都市計劃 − 있었던 도시 − 내가 다녔던 초등학교
62×74.5cm, 이합장지에 흑연, 2013

都市計劃 − 있었던 도시 − 할아버지와 별 보던 시절
60×90cm, 이합장지에 흑연, 2014

/

사도 바울의
길을 걷다

김원기

사진만이 아름다운 여행을 추억하고 간직하는 수단
은 아니다. 현장감이 넘치고 생생한 감동을 전달해주
는 스케치를 통해 여행의 아름다운 순간을 남긴다면
감동은 더욱 진하게 기억될 것이다.

사도 바울과 밀접한 관계가 있는 그리스와 터키를 여
행하며 느낀 풍광들을 선보이는 김원기 작가의 드로
잉 전을 소개할까 한다. 총 90점의 작품 중에 70점이
전시된 갤러리를 시간 가는 줄 모르고 관람했다. 정
말 오랜만에 좋은 느낌을 받았다. 그의 작품을 보면
편안하다. 자연을 참으로 자연스럽게 표현한다. 작품
이 자연스럽고 편안한 것은 작가의 마음과 성격이 평
온하기 때문일 것이다.

신약성경의 13권을 기록한 사도 바울은 그리스도인
들을 핍박하던 사람이었으나 그리스도인이 되어 많
은 교회를 개척했으며, 이방인들을 전도하는 일에 평

생을 바친 리더십을 대표하는 인물이다.

작품 「히에라 폴리스」와 「고린도 아폴로 신전」은 사도 바울이 고린도 번영기에 퇴락한 이방인을 전도하기 위해 다닌 곳이다. 전체 도시 중 일부만 발굴된 고린도 유적지 주변에는 여러 신전들과 시장터인 아고라, 극장, 목욕탕, 종합병원 등의 흔적을 볼 수 있다. 저 멀리 보이는 교회가 인상적이다. 작품에서 느껴지는 고풍스러우면서도 포근한 분위기는 옐로오커, 번트 암바, 코발트블루, 블루 4가지의 색을 주로 사용하여 화려함과 요란함이 아닌 단순한 색감으로 자연의 본질을 드러낸 아름다운 풍경이다.

제작 기법 또한 독특하다. 수채화처럼 보이지만 물감이 아니라 잉크로 그린 잉크화다. 또한 면봉과 소독저, 천을 붓 삼아 표현한 것으로 현재에 안주하지 않고 새로운 표현방법과 창작을 위해서 항상 연구하는 모습이 열정적이다.

마치 바울처럼 김원기는 대학에서 봉사와 노력으로 지금의 학과를 이끌었다. 리더십을 갖춘 교육자로서 사랑으로 제자를 키워내신 분이다.

그는 바울이 걸었던 그 길을 따라 걷는다. 잠깐 보이는 것이 아니라 보이지 않는 영원함을 찾아 화려한 겉 사람이 아닌 깊고 넓은 속사람으로 더욱 새로워질 수 있도록…. 바울의 기도처럼 말이다.

고린도 아폴로 신전
37×54cm, 종이에 잉크, 2014

히에라 폴리스
37×74.9cm, 종이에 잉크, 2014

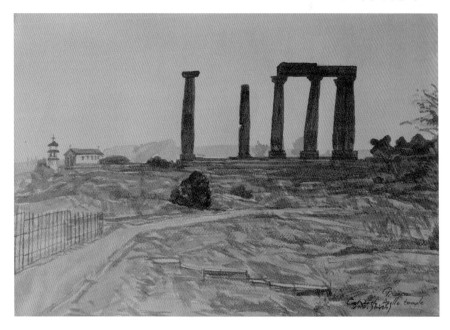

음악과 함께
산을 여행하다

이종송

갤러리를 들어서는 순간 쇼팽의 피아노 협주곡 제1,
2번의 선율이 흐르고 그 사이로 강렬한 스케일의 대
범함이 느껴지는 신비한 작품들이 보인다.

이종송 작가는 오랜 시간 산을 그려왔다. 발로 찾아
가는 그림을 그린다는 그는 기운이 좋은 산이라면 어
디든 마다않고 떠난다. 겸재가 금강산의 곳곳을 걸어
다니며 미술사에 남는 '금강전도'를 완성했듯이 그 또
한 때로는 오토바이로, 때로는 지프로 여행하며 우리
에게 생생한 자연의 풍광을 전하고 있다.

10여 차례 차마고도와 히말라야를 여행하며 보고 느
낀 감동을 가슴에 담아와 손으로 표현한다. 현대 포
스트모더니즘의 자유롭고 다채로운 表現 중 회화의
본질적인 방법을 고수하고 있는 이유는 때 묻지 않은
원시의 에너지를 전달하고 싶기 때문이다.

그의 여행에 함께하는 친구가 있다. 음악이다. 음악

과 그림은 상호보완적인 관계로 서로에게 감동을 주는 힘이 있다. 클래식을 주로 듣는 작가는 그중 쇼팽을 좋아하는 것 같다. 특히 피아노협주곡 1번 e단조는 쇼팽의 마지막 작품으로 조국에 대한 향수를 낭만적이면서도 애잔하게 표현해내 아름다운 향연을 음미할 수 있다. 이렇듯 작가는 음악과 함께 작품을 보는 이의 마음에 순수한 감동의 노스탤지어를 선사하고 있다.

작품 「움직이는 산-Red Mountain & Green Sea」, 「움직이는 산-Blue & White」는 히말라야의 풍경이다. 낮에는 거대한 볼거리로 눈의 화려함을 누렸다면, 아침에는 눈이 내려 온통 하얀 설산의 풍광이 경건하게 느껴진다. 마치 산이 움직여 또 다른 산을 보여주는, 같은 곳에서 다른 느낌을 느끼는 재미를 준다. 천연안료를 사용한 흙 벽화기법을 고집해온 그는 황토, 빨강, 파랑, 흰색, 검정 등 순수한 기본색을 중심으로 생명력을 표현한다. 이는 오지의 감동과 원시적인 기운이 발산하는 데 부합하는 중요한 요소임에 틀림없다. 클래식의 고아하고 세련된 멜로디와 더불어 꾸밈없는 붓질의 산 능선이 매우 유려하고 아름답다. 그가 여행하며 사생했던 풍광들을 떠올리면 복잡한 생각들이 정리되고 마음까지 정화되는 느낌이다.

우리는 쇼팽의 음악과 함께 모터사이클을 타고 원시의 에너지를 담고 있는 그를 상상한다. 겸재가 그랬던 것처럼….

움직이는 산 – **Blue & White**
65×160cm, 흙벽화 기법(천연안료), 2014

움직이는 산 – Red Mountain & Green Sea
121×320cm, 흙벽화 기법(천연안료), 2014

"날이 차가워져야 소나무와 잣나무가

늦게 시듦을 안다"

스승인 듯 선배인 듯,
제자인 듯 후배인 듯
함께한 30년

유승우 · 강태웅

《논어論語》에 나오는 한 구절로 추사 김정희金正喜의
「세한도歲寒圖」가 떠오른다. 「세한도」는 추사가 제자
이상적李尚迪의 진심어린 마음을 글과 그림으로 표현
한 작품으로 세상이 추워진 뒤에 절개를 보여주는 송
백나무처럼 험한 세파에도 흔들리지 않은 사제지간
의 깊은 우정을 느낄 수 있다.

이번에 소개할 전시 또한 사제 간의 따뜻한 이야기
로, 만난 지 30여 년이 지난 지금, 평생 한 번쯤 전시
를 하고 싶다던 스승의 말씀을 제자가 실행에 옮긴
특별한 전시회다. 무등현대미술관 초대기획전으로
스승 유승우는 1층에서 제자 강태웅은 2층에서, 표

현하는 방법은 다르지만 서로의 마음이 통하고 내면의 울림이 느껴지는 작품을 선보였다.

먼저 유승우의 작품 「짓Mind Gesture」은 겉으로 보이는 모습이 아닌 내면의 참된, 마음의 참된 순수한 자아를 찾는 행동에서 시작하여 진정한 자아를 찾게 하는 작품이다. 절제된 색감과 여백을 통해 편안함이 느껴진다. 또한 작가의 많은 이야기를 함축하고 있는 듯하다. '짓'은 무의식의 마음을 비운 상태로 자연인 것이다.

강태웅의 「순환Circulation 1404」은 자연으로 돌아가려는 순수한 마음을 표현한 작품이다. 스승을 따라가는 제자, 제자를 인도하는 스승이 보이고, 반복되는 순환의 인생을 원으로 표현하고 있다. 그 사이로 자유와 행복의 심벌들이 재미를 더한다.

스승과 제자의 관계는 그냥 스치는 인연으로 여기는 요즘 같은 세상에서 이 두 사람의 끈끈한 관계는 무척 부럽고 존경스럽기까지 하다.

어김없이 12월이면 졸업하는 제자들과의 사은회 자리가 있다. 그동안 함께한 추억들을 이야기하며 화기애애한 시간을 보내고 아쉽게 집으로 돌아온다.

올해도 언젠가 꼭 같이 전시를 하고픈 스승과 제자가 있을까?

짓 Mind Gesture
47×70cm, 혼합재료, 2014

순환 Circulation 1404
122×122×8cm, 혼합재료, 2014

나는 무엇을
잃어버렸는가?

김나현

현실의 힘든 시간과 고통을 극복하고 정신적인 치유
를 얻고자 그림을 그린다. 행복하고 화려했던 과거의
기억과 증오와 분노의 현실 사이에서 벗어나고자 스
스로 화가의 길을 선택한다.

작가 김나현은 거문고를 켜다 화가의 길을 선택했다.
부유했던 어린 시절, 아버지의 갑작스런 죽음과 함께
어려워진 집안, 그리고 이어지는 불행들, 가장 가까
웠던 사람의 배신으로 정신적인 충격과 함께 경제적
인 손해가 너무 커 어린 나이에는 감당하기 힘든 시
간들을 보냈다고 한다.

작가는 학부 시절 독특한 주제와 소재로 무겁고 대담
한 작품을 만들었던 기억이 난다. 또래와는 다른 어
둠과 아픔이 작품에서도 보였지만 누구보다도 열정
적으로 예술을 창작했다. 긍정적으로 열심히 노력한
삶, 그렇게 그는 자신을 알아가며 사랑하는 연습을
시작한다.

이번 전시는 〈san33〉을 타이틀로 한 추상 작품들을

선보였다. 작가의 가족에게 남은 유일한 부동산인 산33은 마지막 희망이었으나 그것마저도 빼앗겨야만 하는 불안한 삶을 상징적으로 나타낸다.

작품 「san33-4」은 작가의 아픈 기억들을 재편집하여 구성한 것이다. 힘든 일상을 보내던 중 시골집의 나무가 생각나 찾은 산, 벅찬 삶의 무게에 하늘을 보지 못하고 땅만 보고 걷다가 우연히 발견한 뿌리들. 땅속에 있어야 할 뿌리가 땅 위에서 사람들의 발에 짓밟히고 상처 난 모습이 작가 자신과 비슷한 처지 같았다고 한다.

근원을 뜻하는 뿌리는 땅속의 영양분으로 나무를 고정시키고 단단하게 지탱한다. 그리고 겨울을 나고 새로운 생명으로 재탄생시키는 역할의 뿌리는 보이지 않는 곳에서의 또 다른 시작을 의미한다. 강한 비바람과 외부의 압력에도 넘어지지 않는 뿌리의 강한 의지를 현실의 사회 구조와 같은 맥락에서 이해하여 힘든 역경을 잘 극복하려는 작가의 정신력을 상징하고 있다. 뿌리 이미지는 불규칙한 크고 작은 점으로 표현해 작가의 복잡한 감정 변화를 보여주고 있다. 또한 불안한 기억들은 강한 색들과 함께 물감을 흘리는 기법을 사용하여 다양한 변화를 주었다. 마치 무의식적으로 치유하듯 자유로운 표현이 재미를 준다.

1.5평 고시원에서 하숙으로, 하숙에서 월세로…. 누구보다 열심히 살아가는 그는 정말로 내 집이 갖고 싶다고 말한다. 내 집 마련의 기회는 좀처럼 힘든 현실, 안주할 곳을 잃어버린 사람들…. 지금 우리는 안정되고 행복한 삶을 꿈꿀 수 있을까?

san33
72.7×50cm, 캔버스에 아크릴, 2015

san33 - 4
72.7×50cm, 캔버스에 아크릴, 2015

일상의 도구적 관계에 저당 잡힌 사물을
자유롭게 주목하는 것이 예술행위다.
그렇게 비로소 의미 있는 사물이 다시 태어난다.
– 박영택《수집미학》서문 중에서

내 삶의
소울메이트

최현희

최현희 작가의 작품을 보자 《수집미학》이란 책이 떠
올랐다. 평론가이자 교수인 박영택 저자가 오랜 세월
하나하나 수집해온 일상의 작은 사물들에 얽힌 이야
기를 솔직하고 담백하게 보여준 책이다.
작가 최현희는 소소한 사물들로 마음의 일기를 쓴다.
그와 주변의 가까운 이들과 관계된 사물들에 얽힌 이
야기들을 글이 아니 그림으로 보여준다. 마치 자막
없는 한 편의 영화를 보듯 정지된 화면에서 서사적으
로 흐르고 있다.
마음이 가는 물건들은 개인적인 의미가 있는 것과 현
재에 효용 가치가 없어진 대중적인 물건들이다. 과거
와 현재를 이어주고 나와 타인과의 소통을 의미한다.

낡은 책, 오래된 갓이 있는 스탠드와 전구, 종이봉지, 빈 커피 깡통과 종이컵 등 지금은 쓰지 않는 것과 쉽게 버려지고 있는 것들을 통해 무뎌지는 마음의 아쉬움과 소중함을 생각하게 한다.

「Collection of the Mind」 제목의 시리즈 작품 중 하나는 오랫동안 많은 시간을 함께한 정든 물건들과 잠시 스쳐간 물건들이 있다. 넓고 푸른 들판을 커튼으로 삼은 듯 왼쪽 끝에 매달려 있는 나비 집게는 작가가 아끼는 소장품으로 진짜 나비처럼 보여 재미있다. 모나지 않고 둥근 돌들은 작가 마음의 무게, 삶의 무게를 표현한 것으로 정물 하나하나에 의미를 부여해 매우 평온하면서도 잔잔하게 마음을 치유한다.

또 다른 작품은 나무 장작들 위에 정물로 탑을 쌓은 모습으로 지금은 사라진 백열전구가 쓸쓸히 자리하고 있다. 인연이 되었던 사소한 물건들은 지극히 개인적인 것에서 대중적으로 소외되고 사라지는 사물들로 시간의 흐름 속에서 숱한 추억과 함께 끝나지 않은 진한 여운을 남긴다.

강원도 백담사의 유명한 돌탑은 신비로운 풍경을 연출한다. 사람들의 염원과 소망을 위해 한 층 한 층 쌓아올려 감동을 이룬 것처럼 최현희 작가의 마음속 추억 쌓기는 모든 이들이 바라는 소원성취를 기원한다.

지금 옆에 있는 소중한 그 무엇이 내일 사라질지도 모르는 현실…. 마음이 가는 물건을 통해 긴 여행을 시작한다.

collection of the mind

70×130cm, 캔버스에 유화, 2015

collection of the mind
145.4×52.5cm, 캔버스에 유화, 2014

아름다움 속에 숨어 있는
생존의 향기

오정미

꽃의 아름다움은 보이지 않은 내면의 진한 생존의 향기를 담고 있기 때문에 더욱 눈이 부시다. 짙은 향내를 뿜내는 꽃들의 계절 5월. 가장 화려한 색감과 풍성함이 절정에 이른 꽃들은 어린 아이부터, 부모님, 스승, 이제 성년이 되는 이들에게 꼭 필요한 동반자다. 꽃은 화려함뿐만 아니라 행복과 사랑을 전하는 수단이다.

「화훼본색」을 타이틀로 한 오정미 작가의 작품들은 장미나 튤립 등 주변에서 흔히 볼 수 있는 꽃들을 소재로 화면을 가득 메우거나 부분을 확대한 것이다. 매우 사실적인 묘사와 강렬한 색채가 보는 이들의 눈을 행복하게 한다.

그는 꽃의 가장 아름다운 모습을 담으려는 것이 아니다. 꽃의 근본적인 생과 사의 순환을 담고 있다. 바로

화훼본색을 말하는 것으로 그냥 보이는 예쁘고 화려한 사실적인 꽃 내면에 생존을 위해 사투를 벌이는 보이지 않는 강력한 에너지를 이야기한다.

늘 그렇듯이 가녀리고 예쁜 여인을 상징하는 꽃은 그에게도 마찬가지다. 그러나 다른 이들이 그린 꽃그림과는 사뭇 다른 느낌이다. 그것은 실제 모습과 흡사하지만 꽃잎의 잎맥이 심하게 도드라진 모습으로 매우 과장되고 왜곡되어 있다. 이는 부드러운 꽃잎의 외형과는 달리 거칠고 울퉁불퉁한 잎맥을 왜곡함으로써 화훼의 본질적인 면을 강조한 것이다.

힘들고 지친 어느 날 작가의 눈에 들어온 것은 삶의 시간이 다했다는 것을 알지만 살고자 물을 빨아들이는 꽃의 모습이었다. 마치 살기 위해 인간의 혈액이 빠른 속도로 회전할 때 도드라지게 보이는 핏줄처럼 보였다고 한다.

전통 채색화 방식에 방해말, 수정말을 사용해 두껍게 올리거나 긁어 거친 효과를 내어 표면의 재질감을 살렸다.

그의 꽃은 단지 미美를 발산하기 위한 향기가 아니라 치열한 경쟁 속에서 살아남기 위해, 또 고귀한 생명의 열매를 맺기 위해 본능의 열정을 내뿜는 향기를 품고 있다.

마치 우리네 여인처럼, 어머니처럼 말이다.

화훼본색
53×45.5cm, 장지에 채색, 2015년

화훼본색
60.6×40cm, 장지에 채색, 2015

사랑했던 시절의 따스한 추억과 뜨거운 그리움을 신
비한 사랑의 힘에 의해 언제까지나 사라지지 않고 남
아 있게 한다.

−그라시안 **Balthasar Gracian**

나를 살게 하는
추억의 힘

이도희

소중한 사람을 떠나보내고 남은 자의 슬픔은 이루 말
할 수 없을 것이다. 작가는 소중한 사람을 떠나보낸
이들만이 알 수 있는 아픔과 외로움을 작은 큐브에
담고 있다. 그리고 다양한 감성의 기억을 수집해 추
억이라는 보따리를 만든다.
이도희 작가는 작은 정육면체 조각에 화선지를 씌워
먹과 채색으로 그림을 그린다. 그 안에 담겨 있는 그
림은 작가의 소소한 삶이 담긴 지극히 주관적인 추억
들이다. 순간순간의 경험들을 떠올리며 일기 쓰듯 그
린 그림기억은 기쁨과 슬픔, 행복과 불행 등 평범한
일상 감정들을 이야기하고 있다.

작품 「남겨진 기억 I−32」은 남편의 죽음으로 남겨진 작가와 아이들의 추억을 이야기한다. 마치 책을 펼쳐 놓은 표지그림 같은 형식으로 그만의 이야기책임을 알 수 있다. 특별히 입체적으로 제작한 화판 위에 채색으로 화사한 꽃밭을 그리고 그 사이사이에 형태가 조금씩 다른 작은 큐브들을 배치한다. 큐브 위의 그림들은 남편의 얼굴, 집에 있는 오래된 소파, 화분, 꽃, 아이들의 장난감, 인형 등 가장 친근한 사물들과 감정의 느낌을 표현한 추상적인 표현으로 가장 행복했던 가족의 기억들을 그린 것이다. 작가의 희로애락이 담긴 마음의 일기다. 작가는 큐브를 통해 자신을 되돌아보는 것이다.

작품 「숨겨진 아픔」은 거울에 비친 화병의 꽃 그림이다. 이번엔 책을 펼친 안쪽의 모습으로 한쪽에는 반쪽의 화병에 꽂힌 꽃그림과 다른 한쪽에는 거울을 붙여 비춰진 모습이 합쳐져 온전한 형태를 이루게 했다. 남편이 없는 반쪽의 아픔을 표현한 것으로 예전과는 다른 삶에서 작가가 자신을 보는 시선과 남들이 작가를 보는 시선 등 익숙하지 않지만 적응해가는 과정을 거울을 통해 표현했다. 화려하고 행복해 보이는 꽃은 작가의 슬픈 마음을 감추기 위한 반대 성향의 상징물로 어딘지 모르게 아픔과 슬픔이 느껴진다. 또한 새로운 시작, 희망을 의미하는 것으로 더 이상 아프지 않고 행복하기를 바라는 마음이다.

힘든 순간을 이겨내고 다시 살아가는 힘이 되는 추억, '추억은 일종의 만남'이라고 한 칼릴 지브란의 말처럼 이도희의 남겨진, 끝나지 않은 추억은 또 다른 만남을 준비하고 있다.

남겨진 기억 I – 32
70×46cm, 장지에 먹과 채색, 2015

숨겨진 아픔
60×48cm, 장지에 먹과 채색, 2015

행복을 품은
보자기

김시현

왠지 호기심이 생기는, 무엇인지 궁금해지는 저 보따리에는 무엇이 들어 있을까?

김시현 작가는 오랜 시간 공 들여 작업해온, 화려함과 신비함으로 눈을 행복하게 해주는 보자기를 〈품다—Embrace life stories〉라는 타이틀로 선보였다.

보자기란 물건을 싸거나 덮기 위해 네모나게 만든 천으로 도자기, 민화와 같이 한국을 대표하는 것 중 하나다. 보자기의 기원은 삼국 시대 가야국 건국 신화에서 '하늘에서 붉은 보자기에 싸인 금 상자가 내려왔다'는 이야기에서 볼 수 있다. 가장 오래된 보자기는 무려 1,300여 년 전에 만들어진 것으로 불국사 석가탑에서 나온 비단 사리함 보자기다.

일반 서민의 생활에 두루 쓰이는 실용적인 생활용품으로 아기를 싸는 '강보', 책을 싸는 '책보', 결혼할 때 폐물을 싸는 '함보' 그리고 장례를 치를 때 관을 싸는

'관보'까지 우리는 평생을 보자기와 함께 하고 있다.

한국적인 정서와 정감을 담고 있는 보자기는 복을 싸둔다는 뜻으로 단순히 물건을 싸는 것에 그치지 않는다. 복을 간직하고자 하는 바람을 담고 있는 것이다. 또한 예를 중시하는 동양의 특성상 사람과 사람 간의 소통의 역할로서 상대방을 정성껏 대하고 물건을 소중히 다루는 인간 내면의 마음을 싸는 것이다.

김시현 작가의 작품에서 보자기들은 정말 화려하고 예쁘다. 「The Precious Message」 시리즈는 이전의 작품과는 조금 다르게 보자기 한 쪽으로 내용물이 보인다. 살짝 보이는 이미지는 하늘이다. 동일한 시리즈의 작품 중 하나는 여인의 규방문화를 알 수 있는 수놓은 보자기에 비녀와 거울이 있고 거울 사이로 비춰진 하늘이 특징이다. 엄격하고 자유롭지 못한 여인의 삶과 노을이 지는 하늘이 어딘지 모르게 닮은 듯하고 다른 면으로는 자유로운 삶을 갈망하는 상반된 뜻을 엿볼 수 있다. 또 다른 작품은 지극히 현대적인 상징물인 코카콜라 무늬의 보자기 한편에 푸르고 청명한 하늘로 구름이 여유롭게 떠 있다. 이는 청량한 콜라와 시원하고 확 트인 하늘과의 공통점을 표현하면서 편리함에 익숙해진 인간에게 자연과 전통의 소중함을 이야기하고 있는 것이다.

김시현의 소중함을 담고 있는 보자기는 둥근 마음과 통하는 둥근 세상을 꿈꾼다.

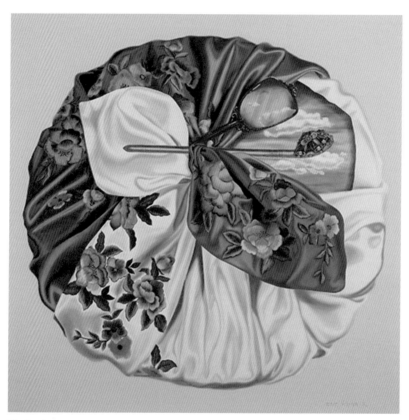

The Precious Message

100×100cm, 캔버스에 유화, 2015

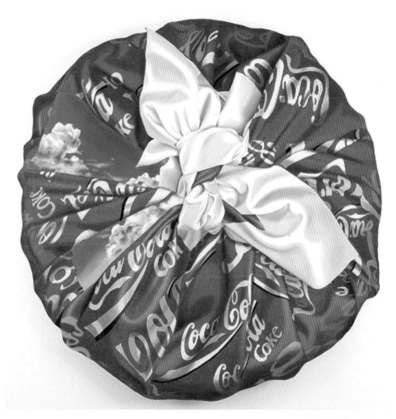

The Precious Message
103×104cm, 나무에 유화, 2015

2장

비움
Empty

덜어냄으로 비로소
완성을 향하다

비워야 채워지는
인생의 비밀

이관우

'도장' 작가로 잘 알려져 있는 화가 이관우의 10번째 초대전이 종로구 가회동 갤러리 한옥에서 열렸다. 동양의 관점에서 도장은 많은 사람들이 공동체에 가치를 기여하고, 일상적인 거래에서 자신의 정체성을 나타내는 수단이었다. 한때 전문가, 의사, 법조인, 상인, 혹은 예술가의 지위를 상징했지만 지금은 도장의 역할이 편리한 방법으로 대체되고 있다. 크게 보면 이는 모두 일시적인 정체성의 표출이다.

작품을 만들기 위해서는 엄청난 노동력과 시간을 투자해야 한다. 처음 작가는 주변 지인들의 이름이 새겨진 도장을 여러 경로를 통해 몇 년 간 수집해서 오브제 형식으로 작업하다가 지금은 전통 기법을 이용해 직접 수공으로 도장을 파거나 송진으로 도장의 본을 뜬다. 마지막 단계로 이들을 캔버스 표면에 높낮이가 다른 격자 형태로 밀도 있게 배열하여 재구성한다.

작품 「응집-Condensed」은 한군데 엉켜서 뭉쳐 있음

을 뜻하는 단어다. 도장을 이용한 구상 작품으로 모두 실제로 사용되고, 변형되어 역사와 시간의 흐름에 따라 예술로 새롭게 탄생된 것이다. 전체적으로 퍼즐이나 모자이크처럼 조각들의 조합으로 채워진 모습으로 도자기, 고구려 고분벽화의 신화, 상형문자, 한자, 한글, 동물, 인물 등 다양하고 재미있게 구성된 조형성이 뛰어난 작품이다.

작품에 사용한 도장은 모두 크기와 모양이 다르며 거칠고 투박하다. 마치 작가의 다양한 인간관계를 나타내는 것 같다. 또한 전체적인 관점에서 보면 사람들의 다양한 삶과 순간을 나타내는 거대한 자연으로 인식된다. 우리 삶의 희로애락을 도장으로 이야기하고 있다.

또한 많은 열정을 투자한 도장으로 무언가를 채우려 하지만 채움으로써 비우고 없애는 해탈의 세계를 꿈꾸고 있다. 즉 모든 물질들이 자기 자리를 찾고 안식하려는 궁극의 지점에 도달하려는 것을 느낄 수 있다. 있음有의 세계에서 없음無의 세계로 몰입하고 있는 것이다. 비우는 것이야말로 명상의 목적이며, 이는 자연과 가까운 상태다. 따라서 원칙이나 이데올로기가 필요하지 않다. 즉, 무한한 '공허'를 내포하는 것으로 그는 역설적이게도 아무것도 지시하지 않는 그림을 그리고 있다.

작가 이관우는 동양과 서양, 물질과 정신, 노동과 사유, 음과 양, 평면과 입체, 표출과 개념 간의 갈등을 떠나서 몸과 마음으로 정체성과 보편성을 획득한 작가라 할 수 있다. 앞으로 그의 행보가 더욱 기대된다.

응집 condensed
98×148cm, 혼합재료 · 도장(전각), 2013

응집 condensed
162×130cm, 혼합재료 · 도장(전각), 2013

그림으로 만끽하는
자연의 여유

유혜경

한국화가 유혜경의 초대전이 부산 해운대 아트센터
에서 있었다. 유혜경은 명대 회화 중 문징명文徵明과
육치陸治의 산수화에 매료되어 한동안 도서관에서
살다시피 하며 연구했다고 한다. 또한 중국 황산으로
스케치 여행을 떠나 일주일 동안 머무르며 마치 고대
에 시간이 멈춘 것 같은 거대한 황산의 산세를 느끼
며 많은 사생을 했다. 그리고 작업실로 돌아와 황산
의 생동감 있는 이미지를 현실로 들여오는 작업을 했
다고 한다.

그의 작품은 동양화에서 산수화에 속한다. 그러나 유
혜경의 산수화는 고리타분하거나 획일적인 준법이
아닌 그만의 새로운 구성 방법을 사용해 조형성이 돋
보인다.

산수화는 직접 가서 보지 못하지만 그림을 통해 눈과
마음으로 유람을 하며 만족을 느끼는 그림이다. 이런
의미에서 종이 위에 담겨진 세상은 유쾌한 상상의 세

계다. 실제의 자연을 사생하지만 실재를 추구하기보다는 정신적인 활력을 통해 외부세계를 체득할 수 있는 그 어떤 통로다. 갈 수 있고可行, 볼 수 있으며可望, 머무를 수 있고可居, 노닐 수 있는可遊 유희遊戯의 장으로 진정한 무릉도원武陵桃源인 셈이다.

「유쾌한 상상 I」 작품은 열려 있는 상자 안의 거대하게 솟아오른 바위산에서 암벽 등반을 하는 사람들을 표현했다. 현대인들의 숨 막힐 듯 분주한 삶 속에서 가끔씩 상자를 열어 정신을 자연에 풀어놓고 자유를 즐기다가 때가 되면 다시 상자 속에 고이 접어 넣을 수 있다면, 그렇게 사랑하는 이들과 함께 살 수 있으면 좋겠다는 상상에서 출발한 작품이다. 이제 상자 속에 꼭꼭 담아두었던 정신과 자연은 밖으로 뻗어 나와 진정한 와유臥遊를 즐긴다.

「climbing I」 작품은 마치 집안에 큰 암벽이 설치되어 있는 풍경으로 인간의 삶이 자연과 더불어 공존하는 모습이다. 자연스럽게 자연을 공유하는 사람이 작가 자신 또는 주변의 사람들로 힘겹지만 행복을 찾아 유람하는 이야기가 있는 작품이다.

작품 속 매달린 사람들이 집으로 들어가는 것인지, 집에서 나오는 것인지는 알 수 없으나 매일 반복되는 일상의 단조로움을 새롭고 색다르게 표현했다.

현실 속에선 결코 존재하지 않는 이 허상의 세계에 흠뻑 빠져 노닐다 보면 우리는 어느새 답답한 현실 세계에서 다시 살아갈 의욕의 끄트머리를 잡게 될지도 모른다. 바쁜 삶에서 잠시 벗어나 유쾌한 상상을 즐기는 내일을 기대해본다.

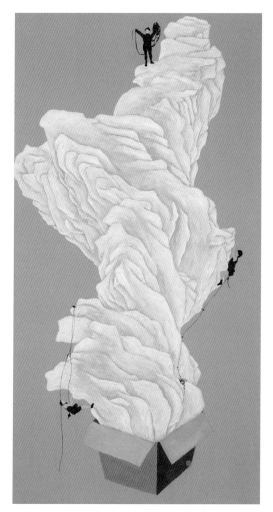

유쾌한 상상 I

130×70cm, 장지에 채색, 2014

Climbing I

110×110cm, 장지에 채색, 2013

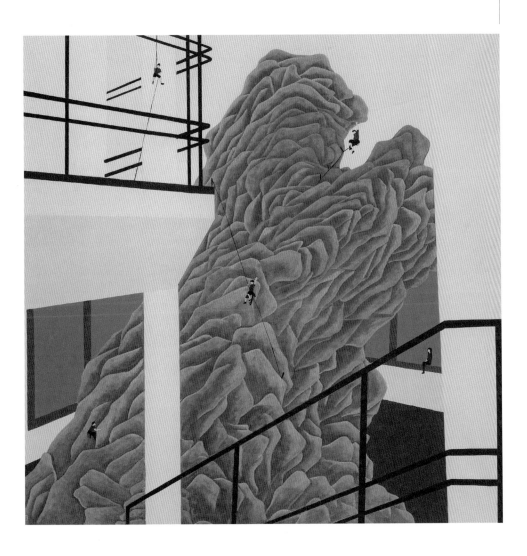

/

행복을
꿈꾸게 하는 '쉼'

서희화

'쉼'을 주제로 사람들을 행복하게 해주는 작가 서희화
는 평면, 오브제, 조형물 등 다양한 작품들을 선보이
며 재미와 해학이 넘치는 웃음을 선사한다.

작가는 민화라는 전통미술의 소재를 통해 꾸준히 관
객과 소통하고 있다. 2001년 첫 개인전 〈욕망-기복〉
부터 많은 단체전을 통해 플라스틱 폐자재를 미학의
소통 도구로 전환하며 전통과 현대 문화의 간격을 최
소화하기 위해 노력했다. 서희화의 작품이라고 하면
민화가 떠오르고, 민화하면 우리는 서민 미술이 떠오
른다. 생활양식의 오랜 역사와 밀착되어 형성된 민화
는 그 내용이나 발상 등에서 한국의 정서가 짙게 내
재해 있다. 익살스러우면서도 소탈하고, 단순하면서
도 대담한 구성에서 한국인의 강렬함을 느낄 수 있
다. 그 강렬함이 우리의 마음을 따뜻하게 감싸준다.

강렬하면서도 친근하며 부드러운 색채와 익살스러우
면서 사랑스러운 작품을 보고 있으면 행복한 미소가
절로 나온다. 보면 볼수록 재미있는 상상을 하게 되

고 그 상상은 마음 깊은 곳에서 진정한 행복과 휴식을 경험하게 해준다. 새로운 희망이 생기는 것이다.

나이 마흔이 되면 자신의 얼굴에 책임을 져야 한다는 말이 있다. 살아온 세월이 얼굴에 고스란히 드러난다는 뜻이다. 삶이 부정적이고 고달팠다면 미운 주름이, 긍정적이고 행복했다면 예쁜 주름이 생겼을 것이다.

「쉼-세월」은 작가 자신의 모습을 우스꽝스럽고 재미있게 표현한 작품이다. 행복한 상상을 하며 미소 짓는 모습인 것을 보니 작가는 아마도 예쁜 주름을 만들어온 것 같다.

순수 창조의 의미인 연꽃은 눈꼬리 주름과 머리에 장식으로 표현했고, 장수와 복의 의미인 잉어는 입과 귀 부분에 그려 넣었다. 나비는 장생과 부부 금슬을 좋게 한다는 의미가 있다. 오브제는 1회용 숟가락, 음료수 뚜껑, 전선 등 주의에서 쉽게 구할 수 있는 재료를 사용하여 재미를 더했다.

작품 「쉼-꿈」은 자화상으로 바쁜 일상에서 짬을 내어 휴식을 즐기던 중 편안하게 눈을 감고 꿈을 꾸는 모습을 표현했다. 백마 탄 왕자가 나타나 행복하게 오래오래 사는 달콤하고 행복한 꿈으로 아직 미혼인 작가를 비롯하여 미혼인 모든 여성들이 꾸는 꿈일 것이다.

행복한 정서를 뿜어내는 작품을 만나 관객이 행복해지고, 다시 관객을 맞이하기 위해 내재된 힘을 작품으로 탄생시키는 서희화의 행복한 선물은 '쉼'의 흐름을 통해 앞으로도 계속 만나기를 기대한다.

쉼 − 세월
90.5×65.1cm, 플라스틱에 아크릴, 2012

쉼-꿈

65.1×90.5cm, 플라스틱에 아크릴, 2012

자신의 운명을 사랑하라, 아모르 파티

최재영

화가, 교수, 미술치료사라는 3개의 타이틀을 가지고 있는 최재영은 서울대학교 동양화를 졸업하고 미술교육 대학원에서 석사를, 박사는 미술치료로 학위를 받은 독특한 이력의 소유자다.

독일의 철학자 니체Nietzsche, Friedrich Wilhelm의 운명관을 나타내는 '아모르 파티Amor fati는 자신의 운명을 받아들이고, 그 운명마저 사랑하는 사람이 되라는 뜻이다.

니체는 온몸으로 맞이하고 껴안으라는 운명애를 통해 삶을 어떻게 자유롭게 살 수 있는가라는 질문에 긍정적인 삶으로 더욱 인간적인 단계를 낙타, 사자, 아이의 3단계를 이야기했다.

낙타는 자신이 감당할 수 없는 상황을 온몸으로 받아들이며 걸어야 하는 존재다. 사자는 자신이 감당할 수 없는 상황에서 벗어나 자신을 지킬 수 있고, 공격과 방어를 할 수 있는 자율성을 지닌 존재다. 그리고 마지막으로 아이는 공격과 방어를 할 수 없고, 온몸으로 껴안아야 되는 무게감을 감당하기 어렵지만 호

기심으로 가득 차 세상을 향해 달려갈 수 있는 '온전한 자유'를 지닌 단계로 가장 완전한 자유로움을 표현하는 존재다.

최재영은 다양한 역할을 운명으로 받아들여 자신을 사랑으로 치유하는 그림을 그린다. 그는 낙타처럼 가르치는 것을 업으로 하고 있으며, 사자처럼 마음이 아픈 이들을 치료하는 치료사 역할을 하고 있다. 그리고 학생, 내담자들의 한숨을 들어주고 치료하면서, 자신의 아픔, 한숨을 그림으로 그리면서 스스로를 치유하고 있다. 마지막 단계인 아이처럼 말이다.

작품 주제「숨」은 코나 입으로 공기를 들이마시고 내쉬는 기운을 뜻한다. 작품「숨 고르기」는 색 바랜 보라색 소파, 낡은 탁자와 그 위에 놓인 화분과 신문, 아무렇게 쌓여 있는 책들, 일상의 공간을 배경으로 재구성된 채색화다. 삶의 숨을 고르기 위해 의미 있는 것들을 선택하여 표현한 것으로 그 하나하나는 특별하지 않지만 작가에게는 안정감을 주는 것들로서 좋아하는 것, 편안함을 주는 것들로 자신의 공간에 채워가면서 다시금 치유를 하는 것이다. 치료의 시작은 자기 자신을 돌아보는 것이다.

작품「큰 숨」은 육체적 숨과 정서적 숨을 동시에 표현한 것으로 수묵의 다양한 기법, 발묵潑墨과 세필細筆이 돋보이는 작품이다. 우리는 숨 쉬는 것을 항상 인식하지는 못한다. 너무나 익숙해서 당연하게 생각한다. 그러나 숨이 차올라서 목이 메어오면 온 힘을 다해 공기를 몸 안에 불어넣으려고 한다. 인간의 의식과 생각에도 큰 숨이 필요하다. 육체에 공기를 불어넣듯 의식에 에너지를 불어넣어야 다음의 자유로운 숨을 기대할 수 있다.

100년 전 니체의 '아모르 파티'는 100년 후 지금 최재영의 '숨'을 통해 계속 이야기되고 있다.

숨 고르기
60×42cm, 장지에 채색, 2014

큰 숨
135×70cm, 화선지에 수묵, 2014

일상 탈출의 묘미,
첨벙 첨벙

태우

9월의 시작과 함께 찾아온 명절로 때 이른 분주한 시간을 보냈다. 흩어져 있던 가족들이 모여 즐거운 시간을 보내고 행복한 끝자락에 여유로운 휴식의 시간, 막바지 더위는 가을을 시샘이라도 하듯 우리를 시원한 물가로 이끈다.

이번에 소개할 태우 작가는 식지 않은 여름의 추억을 떠올리게 하는 작품들로 보는 이들에게 시원한 즐거움을 선사한다.

「Pool-lay」 시리즈는 Pool수영장과 Lay놓다, 눕히다를 하나로 묶은 합성어로 빠르게 발음하면 'Play'가 된다. '수영장에서 누워 논다'라고 해석되는 2014년식 현대적 산수화를 표현한 것이다. 이전의 산수화는 사람들이 직접 갈 수 없는 곳을 상상하며 휴식을 얻는 이상적인 세계를 보여주었다면 현대의 산수화는 실제의 풍경들을 찾아다니며 자연과 인간이 조화되어

자유롭게 교감하는 정신적인 공간을 표현한다.

작품 「Pool-lay 첨벙, 1401」, 「Pool-lay 첨벙, 1402」는 산수화의 정신적 즐거움을 지니고 있다. 자연의 풍경과 제한된 공간, 물을 의미하는 Pool수영장을 소재로 재미있게 묘사한 작품이다. 이국적인 나무의 모습이 마치 수묵화처럼 푸근하면서도 담백한 느낌이 든다. 그리고 굵고 강한 나뭇잎의 표현과 가는 선의 집 표현으로 강하면서도 세심한 묘미를 볼 수 있다.

반면 인위적으로 만들어낸 공간에서 즐겁게 다이빙과 수영을 즐기는 현대인들의 모습은 강한 색과 단순한 선, 기하학적인 도형 등 심심하지 않은 짜임새를 보인다. 특히 실제 물을 느낄 수 있게 올린 재료와 입체적인 부조물로 독특한 효과와 재미를 극대화시켰다. 자연과 현대인들이 만든 공간, 그리고 작가가 만든 공간 속에서 우리는 즐겁게 상상하며 놀고 즐길 준비를 하는 것이다. 이러한 모습은 어딘지 모르게 상반되지만 현대적인 시선에서 보면 흔하게 볼 수 있는 풍경들일 것이다.

이렇듯 전통의 정신적인 사고와 현대의 시대성이 함께 공유하여 대중과 소통하는 태우 작가의 작품들은 다른 의미에서 제 '역할Play'을 하고 있다.

급속하게 발전하는 현대 속에서 바쁜 일상과 스트레스를 벗어나 진정한 자유와 행복을 위해 떠난다. 그들이 꿈꾸는 세상으로…. 상상해본다…. 첨벙…. 첨벙….

Pool_lay 첨벙, 1401
72×91cm, 캔버스에 아크릴 · 먹, 2014

Pool_lay 첨벙, 1402
72×91cm, 캔버스에 아크릴 · 먹, 2014

흔히 멋진 풍경을 보면 무엇인가 가슴에서 느껴지는 진한 뭉클함과 함께 감탄이 나온다. 하연수 작가가 그런 작가다. 따뜻한 감성을 지닌 그는 편안함과 동시에 숙연함이 느껴지는 풍경을 선보인다. 바다, 호수, 하늘, 꽃, 나무 등 자연을 소재로 한 서정성이 돋보이는 작품들이 주를 이룬다.

하연수 작가의 〈심신沁心〉이란 주제가 의미하는 것은 매일 보는 주변의 풍경이 자신도 모르는 사이에 조용히 마음속에 스며들어와 익숙해짐을 뜻한다. 또한 시간과 기후, 감정의 변화에 따라 순간 생경하게 느껴지는 풍경의 또 다른 인상을 표현하고자 한 것이다. 강원도의 바다와 호수가 있는 곳을 매일 지나다닌다는 그는 늘 보는 풍경이 익숙할 것이다. 그러나 문득 그곳이 낯설게 느껴지는 경험을 한다고 한다. 새벽녘에 보는 안개 낀 푸르스름한 바다가 다르고, 정오의 따뜻하고 선명한 빛의 바다가 그렇고, 해질녘의 강렬한 색채와 함께 어슴푸레한 바다가 다르듯이

스며들다가 스며들다가
마음으로 들어오다

하연수

말이다. 여기에 그날의 기분과 상황에 따라 더욱 다르게 느껴졌을 것이다.

작품 「landscape-twilight」, 「landscape」는 해질녘 경포호수의 풍경으로 햇빛과 달빛이 엇갈리는 시간대를 잘 표현하고 있다. 안정적인 수평구도의 왠지 낯익은 잔잔한 풍경이지만 마음의 변화에 따라 색감이나 구도의 표현이 달라 같은 곳이지만 다른 느낌이 든다.

작품 「landscape-twilight」은 파랑과 노랑의 보색 대비로 이루어져 있다. 강하지만 격하지 않고 선명하지만 튀지 않는다. 중복되어 겹쳐진 분채의 깊은 색감과 수정말의 은은하면서 화사한 표현이 돋보인다. 수정말을 통해 실제로 햇빛에 반짝이는 물결의 느낌을 생동감 있게 잘 보여주고 있다. 채색화 재료인 분채와 석채의 특징상 발색과 선명도면에서 깊고 진한 조화를 느낄 수 있는 작품이다.

작품 「landscape」는 거의 전체를 차지하고 있는 호수와 좁은 면적의 산의 대비가 재밌는 좀 더 어스름한 해질녘의 모습이다. 수평의 단순한 구도이지만 극적인 긴장감이 느껴진다. 따뜻하고 밝은 빛의 넓은 호수가 멀리 보이는 어둠으로 금방이라도 까맣게 변할 것 같은 서정적인 풍경이다.

하연수는 자연을 보고 느끼고 그렇게 계속해서 하나가 되듯이 세상과 소통하는 그만의 색채와 조형 언어로 진한 감동과 기운을 이야기하고 있다.

오늘도 바라본다. 마음속에 조용히 스며들게.

landscape
27×45cm, 장지에 석채, 2014

landscape - twilight
61×86cm, 장지에 석채, 2014

자연 속에서
하나 되는 시간

김진원

김진원 작가는 순간이 아니라 시간에 대한 기억과 흔적을 담는 작품을 선보이고 있다. 인물과 풍경 등 자연을 소재로 한 사진 작품이다.

작가는 형상의 순간이 아니라 순환하는 과정을 보여주기 위해서 시간이 흐르는 흔적을 찍는다고 한다. 그의 작품은 정확하지 않고 마치 흐름 같은 움직임이 느껴진다. 그는 한곳에 머물러 정지된 상태에서 카메라 셔터를 5분이나 7분 정도 누르는 동안 형상이 계속 누적되는 것으로 조리개가 열려 있는 상태로 찍는 장 노출 기법을 사용한다.

한 폭의 수묵화를 연상시키는 「일중다 다합일一中多 多合一」 시리즈는 표현의 절제와 생략이 돋보이는 추상적인 작품이다. 전체가 파란색인 숲의 형상으로 보일 듯 말 듯 한 것이 환상적이고 신비하게 느껴진다. 나무의 형상이지만 뚜렷하게 존재하는 형상을 보여

주는 것이 아니라 시간성에 의해 바람이 불어 흔들리는 모습 등 여러 변화를 담고 있다. 스쳐 간 시간의 흔적 속에 담긴 수많은 잔상들을 채색을 쌓아 올리듯 마음을 쌓아 드로잉한 느낌 이다.

생성과 소멸이 공존하고 반복되는 자연과 삶의 순환적 이치를 표현하고자 보이는 형상뿐만 아니라 보이지 않는 또 다른 무언가를 담고 있다. 또 다른 무엇은 무엇일까? 그것은 인간을 포함한 자연을 통해 모든 것이 그저 존재하며 그 안에서 느끼는 다름 아닌 다름의 변화를 융합시키는 질서로서 하나가 됨을 뜻한다.

작품의 제목에서 알 수 있듯이 '일중다 다합일一中多 多合一'은 여러 개가 하나이고, 그 하나 속에 여럿이 존재한다는 뜻이다. 인간을 작은 우주로 보는 불교의 의상대사가 정립한 화엄 사상에서 알 수 있다. 더 나아가 작가는 보이는 것과 보이지 않는 것이 서로 다르지 않고, 무無에서 유有가 순환하고, 마음을 비우고 자연과 합일하는 또 다른 시간 풍경을 드로잉하고자 했다.

자연이 아름다운 이유는 소멸의 시간을 알고 있어서라고 생각한다. 순간 피어났다 사라질 아름다움이라는 점에서 찰나적 존재지만 다음 생명을 이어주는 본질적 존재이기도 하다.

일중다 다합일1(一中多 多合一1)
60×120cm, c print, 2014

일중다 다합일2(一中多 多合一2)
60×120cm, c print, 2014

삶의 무게를
묵묵히 이겨내다

김보연

2015년을 상징하는 양은 성질이 온순하고 착한 동물로 좀처럼 싸우지 않고 욕심도 부리지 않는 평화의 동물이다. 기독교에서 신앙의 심벌인 양은 주인에게 순종하는 동물로 은혜를 상징한다. 또한 전라도의 어느 고승이 법화경을 독송하자 많은 백양이 내려와 무릎 꿇고 법문을 듣고 다시 산으로 올라갔다고 하는 전설에서 '백양사'라는 이름이 생겼다고 한다. 여기서 양은 수행자를 상징한다고 볼 수 있다.

김보연 작가의 작품에는 양이 다양한 모습으로 표현되고 있다. 힘든 시절을 긍정적으로 보내기 위해 성경을 읽고, 성경에 나오는 성스러운 동물 가운데 하나인 양을 통해 묵묵히 수행하고 있다. 세상에 저항하기 힘든 순하고 나약한 작가 자신의 감정을 대변해준다는 생각에 양을 선택했다고 한다.

작품 「Live」는 커다란 양의 얼굴이 화면을 가득 채우고 있다. 삶이 고단해서였을까? 한 마리의 양에 다양한 감정을 크고 자세하게 그려냈다. 작가는 기쁨, 슬픔 등 감정의 무게에 따라 동물의 크기에 변화를 준다고 한다. 회색의 어두운 바탕에 내면의 상처를 드러내고 현실을 보고 싶지 않은 듯 한쪽 눈을 그리지 않은 모습에서 당시 작가의 심리적 상황을 느낄 수 있다.

작품 「Blessing」은 한결 평온해진 모습이다. 화면은 밝아졌다. 고난의 무게가 작아졌는지 양의 크기도 작아졌다. 작아진 양 2마리는 미소 짓고 있다. 제목처럼 축복과 기쁨이 느껴진다. 두 작품에서 공통적으로 보이는 화려하고 강렬한 꽃들은 희망과 행복의 상징으로 긍정적인 작가의 미래와 활기찬 희망을 나타내는 듯하다.

이제 더 이상 아파하지 않고 행복한 꿈을 꾸는 씩씩한 어린 양은 기도한다. 샬롬.

행복해서 웃는 것이 아니라 웃어서 행복한 것이다.

−윌리엄 제임스 **William James**

Live
91×116cm, 캔버스에 유화, 2010

Blessing
43×102cm, 나무에 유화, 2011

마음으로
그리는 꽃

소희 Shwe Sin Aye

자유롭고 행복한 마음의 그림으로 많은 사람들과 행복을 나누고 싶은 화가 소희. 작가 소희**Shwe Sin Aye**는 한국의 정서를 이해하고 더 많이 공부를 하기 위해 미얀마에서 한국으로 유학 온 화가다. 숙명여자대학교에서 미얀마 최초로 미술학 박사 1호의 꿈을 꾸고 있다.

꽃은 예술가들이 많이 이용하는 상징물 중의 하나다. 꽃은 인간 삶의 과정과 가장 관련이 깊고 친숙한 대상물이다. 가장 화려하고 아름답게 성장해 내면의 향기를 발산하다 소멸되는 모습이 탄생과 죽음이라는 생명의 순환에서 벗어나지 못하는 인간과 같기 때문이다.

작가 소희 또한 꽃을 주제로 72.7그림을 그린다. 눈에 보이는 그대로의 구상적인 꽃이 아닌 행복을 상징하는 마음으로 그려낸 꽃심상화을 그린다. 가난과 오랜 병원 치료로 힘든 어린 시절에 꽃을 보며 편안함과 행복감을 느꼈다고 한다. 작가에게 꽃은 오랜 시

간 고통스러웠던 기억을 이겨내기 위해 무의식적으로 선택한 도구다. 꽃은 작가에게 내면의 행복을 표현하는 무의식적 상징물이다. 그에게 있어 행복한 마음을 그리는 것은 행복한 자유 놀이이자 정신을 치유하는 과정이다.

작품 「Happiness Flowers-1」은 꽃의 부분을 크게 확대한 형상으로 시원한 화면 구성이 돋보인다. 작가 내면의 무의식을 번짐이라는 우연한 효과로 표현한 부분에서는 예상하지 못한 아름다움과 열정을 느낄 수 있다.

「Happiness Garden-1」 작품은 마음속에 일어나는 행복한 감정이나 상상 이미지들을 추상적으로 표현한 작품이다. 생동감 있고 화사한 색들의 꽃 이미지가 크고 작게 군집을 이루고 있다. 번짐과 뿌리고 흘리기, 쌓아 올리기 등 다양한 기법과 효과로 신비함과 묘한 분위기를 느낄 수 있다. 두 작품 모두 화려하고 강한 색상 대비가 인상적이다.

그는 이러한 작품을 '수색화水色畵'라고 말한다. 캔버스에 물을 뿌려 적신 후에 물감을 떨어트린다. 물이 기화氣化되면서 남은 색은 더 자연스러운 조화를 이루고 물이 머금은 색의 조화는 더욱 아름다워져 그림을 그리는 과정을 즐기게 된다고 한다.

복잡한 이론 체계로 그럴싸하게 포장한 그림이 아닌 행복한 감정을 자유롭게 표현한 작품에는 작가의 행복한 마음이 담겨 있다. 그의 작품을 보는 이들 또한 작가의 행복 바이러스가 전달되어 춤을 추듯 행복한 상상을 하게 될 것이다.

Happiness Flowers-1
162×133cm, 캔버스에 아크릴, 2015

Happiness Garden-1
112×133cm, 캔버스에 아크릴, 2014

아침에 눈을 뜨면 가족을 위해 음식을 하고, 조용한 오후에는 지인들과 커피 한 잔, 그리고 독서를 통해 얻는 수많은 간접 경험들…. 힘겨운 자신과의 싸움, 작업의 연속…. 그렇게 여인의 하루는 반복되는 소소한 일상 속에서 행복을 빚어낸다.

흙으로 부귀영화를 빚어내는 도예가 이지숙의 '부귀영화'는 말 그대로 '부유하고 귀하여 영화롭게 빛남'으로 모든 사람이 꿈꾸는 가장 이상적인 바람 중 하나다. 사람은 누구나 자신의 성공을 위해 노력한다. 그러나 작가가 말하고자 하는 부귀영화는 거창하거나 대단하지 않다. 단지 소소한 일상의 행복을 견고하고 확실하게 지켜가기 위한 작가 마음의 굳건함을 이야기한다.

작품은 화려한 색채를 선보이며 액자에 예쁘게 걸려 있는 것이 얼핏 보면 민화의 책거리 그림처럼 보이지

내 마음 속의
부귀영화

이지숙

만 자세히 다가가서 보면 부조 형식의 입체 도자 조형 예술품이다. 전통적인 소재를 현대적으로 재해석한 책거리 작품들은 정적이면서도 편안하게 다가오지만 입체적인 재미를 느끼는 독특한 방식의 작품으로 무엇으로 만든 것인지 궁금하게 한다.

제작방법을 보면 흙으로 판을 만들어 원하는 모양을 즉흥적으로 조각하고, 덧붙이는 등 매우 자유롭게 작업한다. 어느 정도 말려서 가마에 구워낸 테라코타 위에 강렬한 색채의 아크릴로 채색한다. 매우 까다롭고 어려운 작업들을 오랜 시간 이겨내어 완성시킨 작가는 작가 자신의 삶의 여정과도 같은 작업과정을 통해 더욱 행복한 연습을 하고 있다.

작품 「부귀영화」 시리즈는 책과 책장을 위주로 주변 사물들을 그린 이전의 민화 양식에 작가의 일상적 삶의 사물들을 접목시켜 소소한 이야기를 해학적으로 보여주고 있다. 독특한 것은 작가가 읽었던 책들을 그려 넣어 보는 이들이 함께 공감할 수 있는 지혜를 선사하고 부귀영화를 상징하는 붉은 모란을 통해 우울하고 힘든 현대사회에 활력을 심어준다. 또 하나, 보는 각도에 따라 시선이 움직이는 다시점 투시와 각각의 사물들을 입체적으로 묘사한 조형성은 작가의 일상이 느껴지는 정감 있는 정물들이 살아 있는 듯 생생함이 전해진다.

작가의 말처럼 현대를 사는 소시민에게 부귀영화가 별것이던가? 그저 일상의 소소함이 주는 고마움의 진실을 알고 자유롭게 살아나가는 것이 진정한 부귀영화가 아닐까?

부귀영화
(set) 가변설치, 테라코타 위에 아크릴 채색, 2015

부귀영화 – 그리스인 조르바
85×111×6cm, 테라코타 위에 아크릴 채색, 2015

익숙한 공간에
채워진 낯섦

홍샛별

한적한 오후. 무심코 바라본 거리, 시선을 고정하고 잠시 생각에 잠긴다. 바라보는 시선을 제외한 부분은 마치 시간이 멈춘 듯 정적이 흐르고 하얗다. 그냥 멍하니 생각에 잠겨 하얀 상상을 하게 된다.

도시에 살고 있는 우리는 매일 같은 곳을 따라 반복되는 일상을 살고 있다. 너무나 익숙한 건물들과 가로수, 늘 그렇듯 자연스레 지나치는 일상에서 익숙하지만 결코 익숙하지 않은 낯선 감성을 느낀다.

어디서 본 듯한 도시 느낌을 재현해내는 작가 홍샛별은 여행이나 우연히 지나친 낯선 장소를 그린다. 도시 풍경과 다를 바 없지만 자세히 보면 도시 이미지와 작가 내면의 감정이 결합하여 만들어낸 것으로, 익숙하지만 생경한 기억 속 도시의 상상풍경이다. 그 안에는 호기심이 가득하다.

작품 「Unfamiliar-mistyrose」, 「Unfamiliar-light cyan」

은 그냥 봐도 너무나 차가운 건물들, 그 건물을 구성하고 있는 사각의 콘크리트와 창들이 빽빽하게 채워져 더욱 딱딱하게 느껴진다. 반면에 그사이로 나무의 형상이 비워져 있고 하늘도 흰 배경 그대로 남겨두어 상이한 대조를 이룬다.

익숙한 이미지지만 자세히 들여다보니 창문으로 비친 것은 실제의 도시의 풍경과는 다르게 평온한 숲의 정경이 연상되는 자연이다.

도시와 자연, 틀에 짜여 가득 채워진 건물들과 숨 쉴 수 있게 비워진 공간, 색연필로 꼼꼼하게 많은 시간과 공을 들여 칠해진 색 면의 공간과 아무것도 칠하지 않은 하얀 공간 등 서로 대조를 이루는 요소들의 결합은 보는 이를 더욱 낯설게 만드는 작용을 한다. 이렇게 대조를 이루는 있음과 없음, 채우고 비움은 서로 공존하기에 존재한다.

흰 여백의 공간을 중요하게 생각하는 작가는 흰색으로 비워둔 공간이 무한한 생각과 다양한 상상의 색을 넣을 수 있는 사유적思惟的 공간이라고 생각한다. 다르게 보면 순간 멈춰진 시간으로 공허한 도시의 현대인들이 쉴 수 있는 이상적인 공간이며, 급함에서 여유를, 삭막함에서 따뜻함을 느끼는 공간이다.

빠르게 달려가는 당신. 잠시 멈춰진 시간 속으로 여행을 떠나볼까요?

Unfamiliar - lightcyan
72×90cm, 캔버스에 색연필, 2014

Unfamiliar - mistyrose
72×90cm, 캔버스에 색연필, 2014

지금
한국의 화가를
만나다

3장

조화
Harmony

나와 타자,
나와 사물을 아우르다

과거와 현대의
진정한 소통

이동연

2014년 갑오년 새해, 좋은 전시회가 있었다. 홍익대학교 동양화과 학사, 동 대학원에서 석사와 박사를 공부한 이동연 작가는 개인전 14회, 단체전 150여 회를 발표했으며 '동아미술상' 등 다수의 공모전에서 수상한 경력이 있는 주목할 만한 작가다.

이번 전시의 주제는 '소통'으로 현대인이 일상에서 느끼는 전통과 현대, 구세대와 신세대 사이의 갈등 등 서로 다른 것이 만날 때 나타나는 차이를 보여준다. 또한 현대 미술이 요구하는 다양성의 융합인 전통과 현대의 결합도 볼 수 있다.

인물화 작업을 오래한 작가는 수묵과 채색을 바탕으로 전통적인 동양화 기법에 현대적인 조형 감각을 더해 오늘날의 여성상을 한국적인 모습으로 담아냈다. 여인의 모습은 아름다운 여성의 초상과 때론 우스꽝스럽고 익살맞은 초상의 묘사로 작가 자신은 물론 우리 어머니의 삶을 보여주고 있다.

작품 「미인5」는 한복을 입은 젊은 현대 여인이 무표정한 얼굴에 무언가를 생각하고 있는 모습으로 과거와 현대가 잘 조화된 미인도를 보여주고 있다.

미인도라고 하면 조선 후기 신윤복의 「미인도」를 떠올린다. 이동연의 「미인5」는 조선 후기를 대표하는 여인과 비슷한 모습으로 머리엔 가채 대신 헤드폰을, 노리개 대신 휴대전화로 누군가와 대화를 시도하고 있다. 하지만 맴돌기만 할 뿐 대답은 없고 공허하다.

지금 우리의 모습으로 최첨단 생활에 점점 더 개인적인 생활에 익숙해져 더욱 더 고독감과 단절감을 느끼고 있음을 보여주고 있다.

작품 「야단법석」은 바쁜 어머니의 일상을 표현한 것으로 시간이 흘러 변해버린 얼굴을 휴대전화로 예쁘게 찍으려고 노력하는 모습을 해학적으로 표현한 작품이다.

또한 허리춤에 차고 있는 노트북과 제대로 신지도 못한 고무신과 버선은 무척 시간에 쫓기는 분주한 생활을 볼 수 있는데 마치 아이를 안고 있는 듯한 설정으로 1인 4역을 해야 하는 작가의 생활을 보는 듯하다.

진정한 소통이 필요한 현대사회는 구식과 신식, 느림과 빠름, 젊음과 늙음 등을 서로 다른 것이 아니라, 함께 해야 하는 것으로 이해해야 할 때다.

작가 이동연이 그림을 통해 말하고 싶은 것은 '소통' 그 자체인 것 같다.

미인5
162×65cm, 자연지에 백묘 · 먹 · 채색, 2013

야단법석
162×122cm, 장지에 담채, 2013

그림일까?
사진일까?

최영

일반 사람들에게 가장 익숙하고 인기 있는 장르는 아마도 사실적인 그림일 것이다. 보이는 대로 쉽게 이해할 수 있기 때문이다.

최영 작가는 누구나 쉽게 이해할 수 있는 대상물의 순간을 눈으로 포착한 것처럼 독특하게 그린다. 마치 사진 같기도 하다. 젊은 신예 작가 최영은 사이아트 갤러리 뉴 디스코스 우수작가 선정을 시작으로 이랜드 문화재단 작가 지원, 가천문화재단 문예창작지원, 영은 창작스튜디오 입주 작가 등으로 선정된 작품 열정이 뛰어난 우수한 재원으로 현재는 인천아트플랫폼 5기 입주 작가로 활동하고 있다.

19세기 영국의 예술 비평가 존 러스킨John Ruskin은 '아무런 재능이 없는 사람에게도 드로잉은 연습할 만한 가치가 있다. 왜냐하면 그것은 우리에게 보는 법을 가르쳐주기 때문'이라고 했다.

그림의 가장 기본적인 방법이자 작품의 한 장르로 구

분하기에 손색이 없는 드로잉은 대상을 정확히 볼 수 있는 눈을 통해 손으로 그려진다.

작품 「두 눈으로 본 그림-말 드로잉」, 「두 눈으로 본 그림-Black pencil」은 그림의 대상이나 연필이나 붓과 같은 드로잉 도구를 움켜쥔 손이 초점이 안 맞는 듯 잘못 찍힌 사진처럼 보인다. 왼쪽 눈과 오른쪽 눈의 거리 차이로 인해 생기는 시각적 현상을 2개의 화면을 통해서 즉흥적인 드로잉과 극사실적인 표현을 함께 보여주는 오묘한 조합으로 재미를 더했다.

각 작품은 단독으로 그리기도 하지만 대부분 2점이 한 세트를 이루고 있다. 화면마다 서로 비슷해 보이는 구도와 중심이 되는 소재를 보여주고 있는데 여기서 초점을 그리는 손에 두거나 드로잉 대상에 둔다. 이것은 2개의 화면이 하나의 작품으로 완성되는 이유이면서 서로 상관관계를 맺고 있음을 알려준다. 다시 말해 보는 눈의 초점이 어디를 향하고 있느냐에 따라 달라지는 시차, 즉 오른쪽과 왼쪽의 눈 사이에서 이루어지는 굴절인 양안시차**binocular disparity**를 보여주고 있는 것이다.

작가는 손의 핏줄이나 주름 또는 그리고 있는 대상의 질감 등을 실제보다 더욱 사실적으로 표현하기 위해 부분적으로 돋보기를 쓰고 그린다고 한다. 사실 카메라의 렌즈로 포착한 이미지를 캔버스에 실제 그 이상으로 표현하려는 행위만 본다면 극사실적이라 할 수 있다. 하지만 양안의 시각성이라는 생리적 현상을 '그리기'를 통해 다시 재현한다는 태도에서 기존의 극사실 회화와는 차별이 되는 진실된 사실 표현이라고 할 수 있다.

두 눈으로 본 그림 – 말 드로잉
90.9×72.7cm, 캔버스에 유화 · 오일 스틱, 2013

두 눈으로 본 그림 – Black pencil
90×90cm, 캔버스에 유화, 2013

의미 없는
생명은 없다

이순애

야생화를 그리는 작가 이순애는 16번의 개인전과, 아트아시아 마이애미, 홍콩아트페어, 서울오픈아트페어, 한국국제아트페어 등에 초청받는 등 활발한 활동을 하고 있다.

그가 주로 다루는 주제는 강변의 흔들리는 들풀이나 깊은 산과 계곡에 어우러져 피어 있는 야생화다. 우리가 흔히 볼 수 있는 야생풀과 꽃은 사람이 돌보지 않아도 때가 되면 알아서 피고 지는 강인한 생명력으로 자신의 자태를 한층 더 굳건하게 만든다. 작아서 눈에 띄지는 않지만 자세히 보면 더없이 화려하고 정교한 품새를 갖고 있다. 바쁘고 메마른 현대인들에게 따뜻한 정감을 주며 자기 자신을 뒤돌아보게 한다.

황대권은 《야생초 편지》에서 쓸데없이 난 야초는 없다고 했다. 다 자연이, 그 땅이 필요해서 그 자리에 나고 자라는 것이라고 했다. 인간, 자연, 사회가 서

로 공생하면서 조화를 이루며 화합해야 한다는 뜻일 것이다.

작품 「거닐다」는 시리즈로 산과 강가, 들판의 익숙한 풍경에 야생화를 그린 것으로 경치를 구경하며 천천히 걸어 다니는 듯하다. 하지만 실제의 풍경이 아니라 작가 마음대로 산과 풀을 계획하고 골라서 화폭에 그린 것이다. 평범한 내용들을 바탕으로 그가 펼쳐 보이고 있는 작업은 자신만의 일정한 질서를 바탕으로 정리된 것들이다. 특정한 사물의 표현이나 기교적인 발휘에 앞서 특히 두드러지는 부분은 바로 작가의 사의에 의한 공간의 구사다.

사물들은 구체적으로 표현되어 있지만 마치 비어 있는 듯한, 생각을 담아낸 화면을 연상하게 하고 또 지극히 일상적인 풀잎들은 욕심 없는 소박함과 여유를 느끼게 한다.

전통 채색화 기법을 현대적으로 풀어내려고 노력하는 작가는 채색화 중에서도 진채가 아닌 담채에 가까운 맑은 느낌을 살리는 기법을 구사하고 있다.

기법면에서 맑은 느낌을 내기 위해 수간채색을 칠하고 닦아내기를 여러 번 반복하여 색을 표현했다. 바탕 화지로 천과 견을 사용하는 이유도 얇게 겹치는 효과를 내기 위해서다. 천과 견의 특성상 채색이 두꺼워질수록 탁해지는 면이 있기에 얇은 채색기법을 구사하는 것이다.

이순애의 작품에서 보이는 씩씩하고 강인한 야생화를 통해 지금 우리에게 필요한 올바르고 따뜻한 대한민국을 꿈꿔본다.

거닐다
60×91cm, 천에 채색, 2014

거닐다
80×130cm, 천에 채색, 2014

반려동물을 통해본
인간의 조건

주후식

얼마 전 EBS방송에서 방영된 반려견 이야기가 떠오른다. 사회가 고속화, 현대화되면서 혼자 사는 사람이 많아지자 반려동물이 화두로 떠오르고 있다고 한다. 사람들은 외로움을 달래기 위해 반려동물을 키우고 있는데, 일부 이기적인 사람들은 반려동물을 유기하거나 돌보는 법을 몰라 고통을 준다는 주장도 있다.

국내 인구 중 1,000만 명 이상이 반려동물을 기르고 있다고 한다. 반려동물이란 동물이 인간에게 주는 여러 혜택을 존중하여 애완동물이나 사람의 장난감이 아니라 함께 사는 동물이란 뜻이다. 따라서 반려동물을 키우는 사람들은 갇힌 방에서 주인이 오기만을 기다리며 적게는 8시간에서 10시간 가까이 혼자 지내야 하는 반려동물들의 외로움을 명심해야 할 것이다. 이렇듯 인간의 사회상을 반영한다고 바라보는 견해와 생활 속의 반려동물과 유기되는 반려동물을 통해

당면한 문제점들의 결과물로서 제작된 주후식 작가의 작품들은 오늘날 인간과 반려동물과의 관계를 재미있게 보여주고 있다.

작가 주후식은 반려동물에 대한 인간들의 욕심을 보이지 않는 의미들로 시각화하여 표현한 결과물인 새로운 순종純種이라는 「mu-tant」를 다양한 종류의 실존하는 개의 형상으로 제작했다. 「mu-tant」 시리즈의 작품들은 현 시대를 대변하는 인간의 욕심에 대한 역설적 형상이다. 실물 크기나 사실적인 표현으로, 거짓으로 꾸미거나 못 알아보게 한 의도된 형상이다. 또한 개의 다양한 표정과 동세를 표현함으로써 시각적인 충격에서 벗어나 그들이 가지고 있는 문제점 혹은 사회가 안고 있는 문제점들을 되새기게 했다. 순종이라 칭하는 견종들 또한 인간이 만들어낸 욕심을 표현한 것으로 이것을 보는 이들로 하여금 반려동물 또한 존중받아야 한다는 현실을 재인식하게끔 유도해 우리가 가지고 있는 문제를 본질적으로 이해할 수 있게 돕고 있다. 또한 현대사회 속에서 느끼는 반려동물들의 동세와 눈의 표정을 통해 양면적인 사회의 모순, 인간과 반려동물의 관계를 풍자해 인간의 심리적, 정신적 이기심의 결과를 표현했다.

인간이 언제부터 동물개과 함께 살았는지 알 수는 없지만 오랜 세월 함께 생활한 것은 사실이다. 이번 전시에서 주후식 작가는 개를 통해 인간성 회복과 가치 기준에 대한 인식을 새롭게 마련하려고 했다.

mu - tant
80×35×48cm, 테라코타 · 조형토, 2011

mu - tant

25×72×36cm, 테라코타 · 핑크카올린 · 테라시질레타, 2011

외강내유
선인장

김보람

선인장을 오랫동안 그려온 작가는 선인장을 키우며
느낀 감동과 전율을 화폭에 담아 소소한 일상의 감정
들을 감상객들과 공유하려고 한다.

사물의 진정한 본질을 찾기 위해 평생 사과만을 그린
고갱처럼, 김보람에게 선인장은 특별한 의미가 있다.
선인장은 뾰족한 가시로 날을 세우고 자신을 철저히
방어하고 있지만 그 속내는 여리고 약하다. 외면과
내면의 결코 좁혀지지 않을 간극을 안고서 메마르고
황량한 사막에 홀로 살아남은 선인장, 이처럼 선인장
의 이중성을 닮은 또 다른 김보람의 모습으로 내면과
다른 외면, 나와 다른 타인들처럼 형형색색의 선인장
들은 제각기 다른 곳을 보고 있으며 분열되어 있다.
겉과 안의 메워지지 않는 틈새를 좁혀나가기 위해 그
는 더 밝고 화려한 색으로 어두움을 덮었고, 혼자이
고 외로운 작가를 비유한 선인장들은 그림 속에서 다
른 존재와의 소통과 화합을 무의식적으로 그리워하
고 있다.

작품 「Africa-APT」, 「Another start」에서 화합과 조화

라는 주제가 제목과 그림을 통해 나타나도록 노력한 작가는 불교의 꽃 만다라를 차용한 것이 많다. 어느 것 하나 같은 모양은 없지만 결국은 하나로 연결되어 있는 만다라처럼 우주 속에 서로 연결되어 있는 우리들의 모습은 따로 떨어져 있지만 모여 있고, 외롭지만 외롭지 않은 모습이 마치 '군도群島'를 연상케 한다. 또한 이들이 모여서 화합할 때 '수직상승垂直上昇'을 이루는 순간을 화폭에 담으려 했고 화합을 위해 필요한 '지혜知慧', '법열法悅', '명랑明朗' 등의 고귀한 가치를 만다라와 함께 그림으로 표현했다.

이번에 작품을 제작하는 과정에서 주변 사람들의 도움을 많이 받은 작가는 그래서인지 이전과 달리 외롭지 않았고, 더 많은 아이디어와 구상들을 다채롭게 표현할 수 있었다고 한다.

다른 장르의 작업 또한 많은 시간과 에너지가 소진되지만 채색화는 더욱 오랜 인내가 필요하다. 반복된 행위의 연속이지만 그 행위 자체에서 우러나오는 정성의 스며듦을 작품의 연장선으로 본다면 드러나지 않는 밑작업일지라도 한 치도 게으르고 소홀히 할 수가 없는 것이다.

작은 일도 무시하지 않고 최선을 다해야 한다. 작은 일에도 최선을 다하면 정성스럽게 된다. 정성스럽게 되면 겉에 배어나오게 되고, 겉에 배어나오면 겉으로 들어나고, 겉으로 들어나면 이내 밝아지고, 남을 감동시키면 이내 변하게 되고, 변하면 생육生育된다.(중용中庸 23장)

김보람 또한 그림을 그려야겠다고 마음먹는 순간부터 그 결과물이 나오기까지 흘러가는 시간과 모든 행위가, 하나의 작품으로, 주변과 상호작용을 하면서 조화를 이루어나가는 그 과정이 바로 생육生育되는 과정이 아닐까 싶다.

Africa - APT

91×65cm, 장지에 혼합재료, 2014

Another start
80×130cm, 장지에 혼합재료, 2014

자연 안에서
하나 되는 세상

강태웅

「Movement」 시리즈 19점과 입체 등 강태웅의 초대전이 미국 펜실베이니아 락헤이븐에 위치한 스테이션갤러리와 시카고 한인문화회관에서 개최되었다.

강태웅 작가는 미국과 한국을 오가며 활발한 작품 활동을 펼치고 있는 중견화가다. 이번 전시가 열리기 전 미국 브룩클린에 있는 작업실을 방문하여 작품들과 작가의 작품세계를 보면서 많은 감동을 받았다. 인자한 성품의 작가와 그의 작품에서 느껴지는 편안함이 무척 인상적이었다.

'자연을 통한 인간성 회복'을 주제로 한 작품은 독특하고 신기하다. 그것들은 기호 같기도 하고 글자 같기도 하다. 유학과 오랜 시간 미국에서 생활해서일까? 가장 한국적인 것이 가장 강하다는 듯 동양적인 요소들을 소재로 작업을 하고 있다. 오랜 세월 서예를 배운 작가는 필력을 바탕으로 현대적인 다양한 기법과 재료를 활용하여 동서양의 신비를 담은 추상 작품을 선보이고 있다.

작품 제작 과정을 보면 먼저 여러 나라 신문을 오려 붙이고 그 위에 한지를 덧붙인 다음 두터운 질감이 나는 재료를 사용하여 액션 페인팅을 한다. 그 위에 물감을 묽게 풀어 여러 차례 반복하여 덧칠하는데 이 과정에서 반투명하게 비치던 신문지의 내용들이 더러는 감춰지고 더러는 드러나게 된다. 그 위에 글자를 쓰거나 드로잉을 하면 바탕 작업이 끝난다. 그리고 다양한 붓 자국 모양의 종이를 오려 붙이고 색칠한 다음 종이를 떼어내어 작업을 마무리한다. 이렇게 작업한 작품은 입체적으로 보인다.

현실 세계의 일들을 알려주는 여러 나라의 신문을 오려 붙이는 과정에서 세상의 어두운 부분을 들춰내기도 하고 거짓으로 위장한 정치가들을 고발하기도 하며 제3세계의 다른 시각을 드러내기도 한다. 채색을 하는 과정에서 그 내용들이 부분적으로 가려지기도 하지만 몇 군데는 그대로 보이게 되는데 현실의 문제를 상기시켜주는 느낌이다. 그가 페인팅을 하는 과정은 현실의 문제를 극복해가는 과정으로 현실의 복잡한 여러 가지 문제들이 자연의 이미지를 담은 그의 붓질 아래에서 하나로 융합되기를 희망하기 때문이다.

강태웅 작가는 이러한 작업 과정을 통하여 자연으로 동화되는 자신을 발견한다. 이는 곧 자연으로의 회귀를 통하여 긍정적이고 희망적인 미래를 지향하는 바람으로 그의 진실한 성품, 순수한 감동과 함께 계속해서 움직일 것이다.

Movement 1406

53×65.1cm, 혼합재료, 2014

Movement 1411
50×60.6cm, 혼합재료, 2014

머무르며 사람들과
하나 되는 여행

김이슬 Kim Dew

여행을 통해 얻은 감동과 추억을 그리는 작가 김이슬은 한국화의 전통적인 산수화를 바탕으로 현대적인 감각을 더하여 따뜻하게 표현한 작품들을 선보인다. 많은 현대인들은 휴식과 재충전을 위해 여행을 즐긴다. 여행은 일상을 벗어나 새로운 세계에 대한 동경과 기대라는 또 다른 에너지로 나를 치유해준다. 여행에는 어떤 곳을 스치듯이 다녀오는 방법과 특별히 어떤 곳에 머물며 집중적으로 탐방하는 방법이 있다. 작가 김이슬은 후자의 방법으로 그림을 그린다. 파노라마처럼 스치는 풍경이 아닌 그곳에 사는 사람들과 자연, 작가가 함께 머물며 동화되는 깊이 있는 작품들을 보여주고 있다. 작품들은 직접 현장을 돌아다니며 스케치한 것으로 보고, 느끼는 풍경들을 작가만의 구도와 색감으로 독특하게 표현하고 있다.

「남해 다랭이 마을」은 수묵과 채색이 잘 조화된 작품

이다. 가운데를 중심으로 왼편은 조밀한 색과 선, 면이 아기자기하여 보는 재미를 더하고, 오른쪽은 여백을 통해 시선이 확장된 공간을 보여준다. 담백한 수묵의 선묘와 동양화 분채의 맑고 선명함은 겨울이지만 다랭이 마을의 따뜻한 생활과 다양한 주민들의 일상을 보는 듯하다. 마치 다랭이 마을에 있는 듯한 착각이 들 정도로 생동감 있다.

작품 「남해 바라보다」는 노을빛으로 물드는 풍경으로 가운데 타원의 강물을 표현한 주황색의 얼룩기법과 강물을 감싸고 있는 돌을 선으로만 묘사한 백묘白描 표현, 그리고 파스텔 색감의 나무들은 겨울로 향하는 남해를 포근하면서도 안락하게 보여주고 있다.

두 작품에서 공통적으로 보이는 낚시를 즐기는 인물은 여유롭게 사유하는 작가를 대변하는 것으로 단순하면서 평범한 풍경 공간에 익살스러운 재미를 준다.

여행travel의 어원은 고난, 고통travail이라고 한다. 이후 교통수단이 발달되어 시간이 단축되면서 많은 사람들이 여행을 즐기게 되었을 것이다.

작가 김이슬은 여행을 좋아한다. 그림을 그리기 위해 여행을 하고 여행을 하기 위해 그림을 그린다. 여하튼 그림을 그리기 위해서는 많은 시간과 노력, 희생을 해야 하는 고난travail이 필요하다. 그래서 김이슬은 여행travel을 한다.

남해 다랭이 마을
162×194cm, 장지에 채색, 2013

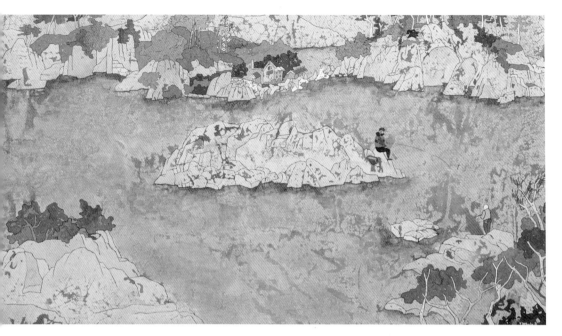

남해 바라보다
65×194cm, 장지에 채색, 2013

조각이 모여
전체를 이루다

차주용

사진전으로 알고 찾아간 차주용의 개인전은 뜻밖에
도 부조 형식의 벽에 걸린 조각 작품이었다. 조각 퍼
즐이 매우 신비한 느낌을 주는 추상 작품이다. 그러
나 추상 작품도 아니었다. 뒤로 물러나 사진을 찍으
려는 순간 뭔가가 보이기 시작했다.

다른 작품들에 카메라를 돌려 보는 순간 '아, 얼룩말
이네'라는 생각이 들며 흐뭇한 미소가 흘렀다. 언뜻
보았을 땐 몰랐던 것들이 다른 시각을 통해 나타나
는, 마치 어릴 적 보았던 형상을 알 수 없는 화려한
색의 책받침을 이리저리 움직이면 동화 속 멋진 성과
함께 공주와 왕자가 보이는 요술 책받침이 떠올랐다.

이번 작업은 사진을 찍는 행위부터 시작된다고 한다.
그는 사진을 전공하고 다시 조각 공부를 시작한 이후
처음 선보이는 초대전으로 사진과 조각을 잘 활용해
작품 영역의 한계를 넘어 서로 영감을 주고 공존하는
신선함을 보이고 있다.

전시 제목 〈'S〉에는 3가지 뜻이 있다. 첫째는 수천

개의 조각들을 나타내는 복수의 의미, 둘째는 Work is로 작업을 설명하는 의미, 셋째는 소유격의 의미로 조각들이 모여서 만든 하나의 형태가 가지는 의미를 나타낸다.

작품 「5123's」 「3947's」에서 알 수 있는 것처럼 's 앞의 숫자는 작품에 사용된 조각 개수를 의미한다. 수천 개에 이르는 네모의 조각들은 4가지 명도 단계에 따라 높낮이를 다르게 제작하여 입체감을 표현했다.

작업은 먼저, 직접 촬영한 얼룩말 사진에 나무와 돌을 네모로 자르고 깎고, 태우고 색을 입혀 규칙적으로 배열해 얼룩말의 형태를 완성한다. 이 형상은 마치 얼룩말을 컴퓨터 모니터를 통해 확대해서 보는 것처럼 포토샵처럼 비트맵 이미지를 처리하는 최소단위인 점, 사각의 픽셀화소들로 이루어져 있다. 얼룩말을 선택한 이유 역시 쉽게 읽히지 않고 들여다보게 만드는 시각적 호기심에서 출발했다고 한다. 작업의 일정한 패턴은 감상자가 형태를 인식하게 하는 가이드의 역할과 함께 형태 인식을 방해하는 역할을 동시에 한다. 자세히 보려고 가까이 갈수록 작업의 형태는 점점 인식하기 어려워지고 뒤로 물러날수록 작업의 형태가 드러나는 그의 작품은 비행기를 타고 먼 거리에서 보이는 신비한 수수께끼, 페루 나스카 유적지의 지상화에서 영감을 받았다고 한다.

빠르게 인식되고 소비되는 LTE급 이미지 과잉시대, 조금 더 천천히 공유하고 화합하는 여유를 가져보자. 한 발짝 뒤에서.

3947's
100×100cm, 돌 위에 잉크, 2014

5123's
175×200cm, 나무에 아크릴, 2014

행복과 생각이
자라나는 집

신소영

가스통 바슐라르는 '집이란 인간의 사고, 생각, 기억,
꿈들을 한 곳에 집중하게 하는 삶에 대한 크고 강렬
한 힘의 원천을 의미하는 장소다'라고 말했다.

2015 을미년 새해가 왔다. 엊그제 쓰기 시작한 것 같
은 칼럼이 벌써 1년이 되었다. 기쁘고 슬픈 일들이
많았던 2014년을 뒤로하고 다시 생각해본다. 2015년
은 이 세상 모두가 행복한 꿈을 꿀 수 있는 안전하고
안정된 세상이 되길…. 그러기 위해 나 그리고 우리
가족을 생각해본다. 가족이 평안하고 화목해야 그 이
상의 집단, 더 나아가 나라가, 세계가 서로 화합하고
평화로운 세상을 이룰 수 있을 것이다.

2015년의 첫 칼럼으로 신소영 작가의 〈집-사유의
저장고〉를 소개한다. 작가 신소영은 자화상을 시작
으로, 그를 포함한 가족으로 확장된, 함께 성장하는
집을 이야기하고 있다. 생각과 정서를 함축하고 있는

집으로 많은 생각을 하게 하는 작품들을 선보이고 있다. 집은 각자 밖의 활동을 마치고 돌아와 피곤하고 지친 이들이 편히 쉴 수 있는 공간으로 휴식과 함께 가족 모두가 행복할 수 있는 생각들을 담아 더욱 발전적인 생각을 품을 수 있는 생각의 발전소라 할 수 있다.

작품 「Home Sweet Home」 시리즈는 집 모양의 단순한 틀 안에 다양한 형상들이 있다. 가정을 이루고 자식이 성장하는 과정에서 느끼는 다양한 감정의 변화를 통해 진정한 행복을 키워가는 인생의 목표를 설계한다.

인간의 심리적인 요소들을 때로는 화사한 꽃으로 기쁨과 행복을 표현가기도 하고 예상치 않은 슬픔과 고민을 강렬한 색채로 보여주기로 한다. 평온한 바다와 하늘을 헤엄치는 물고기, 불확실하지만 미래를 향해 날아오르는 날개의 화려한 비상, 따뜻하고 안락함으로 물든 집 등 초현실적인 표현들이 재미를 더한다.

희로애락의 의미와 함께 화려한 색채를 감싸고 있는 배경을 하얗게 두는 것은 복잡한 세상에서 깨끗하고 밝은 미래를 상상하는 작가의 바람을 표현하기 위해서다. 작품은 사진과 컴퓨터를 활용하는 등 다양한 혼합기법을 사용하고 있다.

빠르게 다변하는 세상을 살아가는 현대인들에게 중요한 친근한 집, 모든 일이 가정에서부터 비롯되는 바, 더욱 행복한 집, 더욱 안정된 세상을 꿈꿔본다.

Home Sweet Home
시리즈 45.8×117cm(3ea), 혼합재료, 2015

Home Sweet Home 1
100×80.3cm, 혼합재료, 2014

보이는 것과
보이지 않은 것은 조화

김영석

온통 푸른색의 바다, 외로이 서 있는 섬 독도獨島. 한
국을 대표하고 우리의 자존심과 정체성을 상징하는
독도는 우리나라의 동쪽 끝에 있지만 동쪽에서 보자
면 우리나라가 시작하는 곳이다.

2005년 3월 24일부터 일반인들의 출입이 허용되면서
많은 사람들이 방문한 독도, 김영석 작가 또한 우연
한 계기로 독도를 찾게 되면서 작품의 새로운 변화를
구상하게 되었다고 한다.

하늘, 바다와 만나는 독도, 여기에 우리가 더해져 하
나를 이루는 벅찬 감동과 함께 희망의 메시지를 전달
하고자 한 것으로, 그가 이야기하는 독도는 정치나
사회적인 부분이 아니다. 그저 그림으로 우리의 정신
적 버팀목인 독도를 화가의 눈으로 보고 마음으로 표
현하고자 한 것이다.

「독도-꿈」시리즈 중 캔버스를 가득 채운 푸른색 삼각
형을 볼 수 있다. 작가는 독도가 멀리서는 작은 점으
로 보이나 가까워질수록 삼각형으로 보였다고 한다.
푸른색은 하늘, 바다 등을 표현한 맑고 선명한 색으

로 희망과 강인함을 나타낸다. 다양한 푸른색의 표현에서 고독과 치유, 진실 등 심리적인 요소들을 볼 수 있다.

삼각형의 독도는 반듯한 지존을 상징하고 차분한 정서적 안정을 준다. 색채뿐 아니라 재료나 표현기법 면에서도 그만의 독특한 조형방식으로 차별화를 두고 있다.

작가가 직접 제작한 초대형 붓과 나이프를 활용하여 두께와 요철감을 살리는 기법과 밀어내기 기법 등을 사용해 평면의 단조로움을 피하고 창의적으로 표현하기 위해 노력했다. 재료도 독특하다. 온도에 따라 색상이 변하는 시온안료를 사용했다. 시안안료를 사용한 것은 눈에 보이는 형상 이면에 보이지 않는 마음의 형상을 표현하기에 적합한 재료라고 생각했기 때문이다. 작품을 보면 왼쪽 작품이 변한 예로 온도가 24도보다 높으면 하얗게 변했다가 24도보다 낮으면 오른쪽 작품처럼 고유의 색상으로 되돌아오는 신비한 재료다.

다른 작품 「독도-꿈」 역시 다양한 푸른색 톤의 점들로 그려진 추상 작품이다. 바다를 가득 채우고 있는 물고기 무리들이 한 방향을 향해 이동하는 모습으로 독도를 지키는 물고기를 표현한 것이다. 다르게 해석하면 사랑과 희망의 삶과 이상적인 세상을 위해 개인에서 단체로 서로 화합하여 꿈을 이루자는 은유적인 표현이다.

그밖에 다른 작품에서 볼 수 있는 강렬한 색상과 명암 대비는 색다른 활력을 주었고, 무엇보다도 작업에 앞서 제작한 수많은 드로잉 작품들이 재미있고 인상 깊었다.

너와 내가, 우리가 만드는 푸른 세상. 더 이상 외롭지 않은 독도는 언제나 그 자리에서 우리를 기다린다.

독도 - 꿈
162,2×130,3cm(2ea), 캔버스에 유채 · 시온안료, 2015

독도 － 꿈
91×116.8cm, 캔버스에 유채 · 시온안료, 2015

모든 존재들은 환화幻化와 같고, 아지랑이와 같고,
물속에 비친 달과 같고, 꿈의 속성을 지닌다.

—금강경 金剛經

'허공의 꽃을 통해서 영원한 삶도, 영원한 죽음도 아
닌, 공의 경계에서 무상하게 변화하는 존재에 대한
이해를 작업으로 옮긴다'는 주희 작가는 생生과 사死
가 다름이 아니라 하나로 보는, 진실된 삶의 존재 이
유를 찾고자 한다.
세상의 모든 생명체들은 탄생과 죽음을 반복한다.
그중에서 사람 삶의 과정과 밀접한 꽃은 씨에서 화
려하고 아름다운 모습으로 자라나 향기를 내뿜다가
하나둘 잎이 떨어지고 시들다 자취를 감춘다. 이렇
게 생성과 소멸의 순환이 극적인 꽃은 있고 없음의
사이를 오가는 인간적 고뇌와 갈등이 비슷하다고 할
수 있다.

혼자가 아닌
함께 행복해지기

주희

꽃의 화려함 속에는 소멸이 숨어 있다. 인간 또한 태어나는 순간부터 죽음을 향해 달려간다. 꽃이 그렇듯 인간에게도 생과 사가 함께 존재한다.

불교에서 말하는 연기緣起는 이렇듯 서로 상호 보완적으로 이루어지는 것으로 인연因緣이 없으면 결과도 없다. 인연 또한 억지로 만들 수 있는 것이 아니듯 사람이나 지위, 물건, 돈 등 모든 것엔 다 시간과 때가 있다고 한다.

이전의 작품들이 화면을 가득 메우는 화려한 큰 꽃들이었다면 이번의 「Like a flower」 시리즈는 허공을 떠다니는 작은 꽃들과 사람을 그리고 있다. 부유하는 꽃들에서 생명의 시작과 시간의 흐름을 느낄 수 있고 인물에서는 온화하고 평온한 정적인 느낌을 받는다. 갓 태어난 아기 같다가도 눈을 감고 있는 모습은 죽음을 상징하는 것 같기도 하다. 붉은 색의 강한 생명력이 느껴지는 둥근 꽃과 흰색 옷을 두르고 있는 창백한 얼굴 사이로 검은 꽃들이 극적인 대비를 이루고 있다. 잘 어울리면서도 묘한 분위기를 자아낸다.

또 다른 작품에서는 두 사람이 얼굴을 맞대고 있다. 뒤로 보이는 나무 또한 둘로 서로 조화를 이룬 모습이 안정적이고 편안하다. 자연과 어우러져 하나가 되는 이상적인 세계를 꿈꾸는 듯하다.

주희 작가가 말하는 존재의 이유는 있고 없고, 많고 적음에서 오는 인간의 욕심과 욕망에서 벗어나 마음을 비우고 함께 더불어 사는 행복을 추구하는 것이다.

Like a flower

79×79cm, 장지에 채색, 2015

Like a flower
100×100cm, 장지에 채색, 2015

모든 것을
담을 수 있는 보자기

박용일

지금 우리 주변은 최첨단을 과시하는 초고층 아파트와 멋진 디자인을 뽐내는 주택과 빌라 등 세련되고 호화로운 도시에 살고 있다.

하지만 1970년대에는 경제의 빠른 성장과 함께 현대화와 미관상의 이유로 소이 달동네란 곳들이 하나둘 강제 철거되기 시작했다. 달동네는 하늘의 달과 가깝다는 뜻으로 도심이 아닌 변두리 끝의 꼭대기를 말한다. 그곳에 사는 서민들은 하루아침에 삶과 희망을 잃고 보따리를 싸서 뿔뿔이 흩어져야만 했다. 그 시절 그들에게 보따리는 간단한 살림살이를 싸고 푸는 삶의 애환과 현실을 대표하는 상징물이었다.

작가 박용일은 서민들의 아픔이 깃든 추억 속, 삶의 풍경을 보따리에 담고 있다. 재개발되는 현장의 풍경과 변두리의 오래된 집들, 낡은 담벼락을 통해 많은 사람들의 사연과 애환을 정겹게 그리고 있다. 작가는

자신의 이사 경험에서 작품의 소재를 포착했다. 이삿짐을 쌌다가 푸는 소소한 정경에서 보따리라는 주제를 얻은 것이다.

작품 「He-story」 시리즈는 역사**History**라는 뜻을 포함한 이중적인 의미를 지닌다. 사회 변화를 기록하는 것과 작가의 이야기이기도 하고, 그와 그녀인 모든 사람들의 이야기를 담고 있다.

화면을 가득 메우고 있는 커다란 보따리는 부드러운 보자기에 투영된 냉철한 사회의 모습이 오버랩 되어 씁쓸한 느낌이다. 하지만 또 다른 3개의 크고 작은 보따리 작품에서는 왠지 꿈과 희망을 기대할 수 있는 느낌이다. 유화를 마치 수채화처럼 부드럽고 맑게 표현한 점과 무심한 듯 단순하게 처리된 것 같지만 매우 정교한 붓 터치는 독특한 재미와 함께 정겨움을 느낄 수 있다. 이렇듯 박용인의 보따리는 소소한 그의 이야기와 더불어 사람들의 인생사를 담고 있어 귀중한 마음과 정을 감싸고 있는 것 같다.

보따리는 큰 욕심을 내지 않는다. 너무 적으면 허전하고, 너무 많이 넣으면 터져 나오고 무거워서 들 수가 없다. 딱 적당히 넣고 묶어야 보기 좋은 것처럼 우리의 인생과 꿈 역시 알맞게 보따리에 넣어두자. 다른 누군가가 희망으로 가져갈 수 있게 말이다.

He - story

72.5×91cm, 캔버스에 유화, 2015

He - story
50×162cm, 캔버스에 유화, 2015

쉘 위 댄스?

오은미

어릴 적 엄마·아빠 놀이, 공주·왕자님 놀이는 누가 시켜서가 아니라 자연스럽게 나오는 필수 코스다. 어릴 적 가장 가까운 엄마, 아빠, 동생 등 매일 보는 가족이 전부였기에 가족 역할극을 통해 안정과 행복을 느꼈을 것이다. 가족 이야기가 초대 관심사였던 시기를 지나 종이 인형, 마론 인형이 나오면서 나를 대신하는 인형을 통해 멋진 공주와 왕자가 되어 행복하게 오래오래 살았다는 상상의 날개를 펼친다. 아마 한참 동화를 읽을 때였던 것 같다.

어느덧 학교라는 단체생활을 하게 되면서 친구들과 서로 어울려 사랑하며 살아가는 이야기들을 그림으로 그리며 미래를 꿈꾸지 않았나 생각해본다. 때론 친구들과 또는 혼자서 종이에 멋진 여자, 남자를 그리고 멋진 옷과 가방, 신발 등 예쁜 것들과 재밌는 상황을 설정하여 마치 인생을 설계하는 디자이너처럼 즐겁게 시간을 보냈던 기억이 떠오른다. 이 인형극에

서 변함없는 것은 항상 주인공은 '나'라는 것이다. 나를 위주로 모든 이야기가 펼쳐진다.

오은미 작가의 마치 영화와 같은 이번 초대전은 너무나도 익숙한 이미지에서 전혀 다른 낯설음을 느끼는 꿈같기도 하고 환상 같기도 하다. 아마도 오랜 외국 생활의 외로움과 귀국 후 느낀 낯설음의 반복에서 오는 흥분과 우울함을 그만의 독특한 방식으로 보여주기 때문일 것이다.

작품 「DANCE WITH ME」 「맛의 향연」에서 보이는 드라마틱한 설정은 신문이나 잡지, 영화 등 시각예술 전반에서 얻은 이미지들을 드로잉하여 수집해두었다가 다시 가위로 오려 그만의 편집방식으로 재배치한다. 어릴 적 인형극을 하며 인생을 설계했던 것처럼 말이다. 생각이 서로 다르고 삶과 직업이 서로 다른 수많은 사람들을 자유롭게 서로 섞어 이야기를 풀어나간다. 영화감독이 되어 한 컷, 한 작품으로 새롭게 탄생시킨다.

「DANCE WITH ME」 작품은 관습과 종교 문화에 의해 움직이는 행동의 과정을 이야기하고 있다. 특히 이상과 환상에 도취되어 있는 인물들이 취한 모습은 음악이 흐르고 춤추고 있는 한 편의 뮤지컬을 보는 듯하다. 가운데 나를 주인공으로 함께하는 삶이 비극이든 희극이든 인간의 우아함을 자아낸다.

자, 이제 저와 함께 춤추시겠습니까?

DANCE WITH ME

25×70cm, 드로잉 콜라주, 2015

맛의 향연
50×70cm, 드로잉 콜라주, 2015

내 안의
감정 바라보기

전옥현

'안녕하세요'

반갑게 건네는 인사 한 마디. 일상의 삶 속에서 만나
는 사람들에게 하는 말이다. 그날의 감정과 상황에
따라 때로는 반갑기도 하고 때로는 불편하게 느껴지
기도 하다.

우리는 사람들과의 만남과 관계 속에서 겪는 경험들
과 좋고 나쁨 등 다양한 감정들을 느낀다. 매일 반복
되는 수많은 기억들은 상처와 불안감을 주기도 하고
즐거움과 행복을 안겨주기도 한다.

작가 전옥현은 이러한 셀 수 없이 혼란스런 감정들을
가다듬어 그만의 새로운 '감정 분수'를 만들어낸다.
복잡한 마음을 치유하는 방법으로 실제 경험에 공상
을 더하여 연출된 상상적 공간을 만든다. 어떠한 사
건의 기억을 때론 긍정적인 방향으로, 때론 더욱 부
정적인 방향으로 악화시키는 등 여러 가지 감정을 변
형시킨 조형화했다.

작품 「Mind Control-멈춰진 시간」은 한편의 영화처

림 드넓은 초원에 한 그루의 큰 나무, 사슴이 화면 중앙을 차지하고 있다. 여러 감정의 기억들을 담고 있는 상상 나무는 크고 작은 잎으로 표현되어 있고 떨어지는 듯한 잎은 마치 눈물이 흐르는 것 같은, 감정의 추상적 덩어리로 시간의 변화에 따른 감정의 순환을 나타낸다.

무채색의 사슴은 여러 감정 속에 불안함을 암시하는 것으로 끊임없이 고뇌하는 작가의 마음 가다듬기를 의미한다. 중간에 비워진 덩어리 부분은 감정을 비우고 기억을 치유하는 공간인 듯하다. 푸른색과 노란색, 흰색의 배색이 시원하면서도 편안하다.

「Mind Control-불편한 행복」 작품은 붉은 하트 모양의 나무숲이다. 마치 분수처럼 사랑과 행복의 상징인 하트가 뿜어져 나오는 것 같은 착각이 든다.

사랑하는 사람을 만나는 일에도 행복과 불안이 공존한다. 무채색의 새는 불안한 감정을 표현한 것으로 행복과 불행이 함께 공존하는 인생사에서 현명한 삶의 지혜가 얼마나 필요한지 생각하게 하는 작품이다.

그는 반복되는 작업을 통해 마음을 치유하고 있다. 작업을 반복하면서 실제 기억의 감정을 더 정확하게 이해하고 본래의 순수하고 긍정적인 감정을 유지한다.

'회화는 말없는 시요, 시는 말하는 그림이다'라고 한 시모니데스Simonides의 말처럼 전옥현 작가의 작품을 보면 많은 이야기들을 함축하여 표현한 시 같으며 그 속에 음악이 흐르는 듯 평온함이 느껴진다.

그만의 잔잔한 조형 언어로 여러 감정들의 마음 가다듬기를 그림으로 대신하고 있다.

Mind Control – 멈춰진 시간
72.7×60.6cm, 장지에 혼합재료, 2015

Mind Control – 불편한 행복
116.8×91cm, 장지에 혼합재료, 2015

4장

사이
Between

한곳에서 다른 곳까지,
당신과 나의 거리

세상을 바꾸는
진한 우정

신지민 · 주희

신지민과 주희는 서로 다르지만 같은 길을 가는 끈끈한 사이다. 수묵작업을 하는 신지민 작가와 채색화를 그리는 주희 작가는 10년이 넘는 우정으로 한날한시, 같은 장소에서 각각의 개인전을 개최했다.

두 작가는 동문으로 학사, 석사, 박사까지 오랫동안 함께 한국화 발전을 위해 노력했다. 그동안 많은 시련과 고통을 배려와 신뢰로 극복하는 모습이 작품만큼이나 아름답다.

신지민의 작품 「기다림」은 3미터가 넘는 대작으로 수묵과 여백의 미를 멋지게 살린 공간의 조형성이 돋보이는 작품이다.

옅은 먹과 짙은 먹을 천천히 쌓아올리는 기법에 자유로운 필선으로 의자를 중첩시켜 각각의 조형적인 형상을 보여주는 풍경은 마치 한 폭의 설경을 보는 듯하다.

작품의 주제인 기다림은 모든 인간이 살아가는 수행의 과정으로 꿈을 찾아가는 자의 숙명이다. 그러면 의자는 어떤 의미일까? 예전부터 의자는 권력과 부의 대표적인 소재인 동시에 인간의 내면세계를 상징하는 동반자 역할을 하고 있다.

그러나 작가에게 있어서 의자는 아이를 기다리는 엄마, 남편을 기다리는 아내로 대변되며, 자신의 자리를 지키면서 꿈을 향해 노력하는 인내의 상징물로 희망, 욕망, 목표를 나타내는 소재인 동시에 안락함과 휴식, 치유의 도구다.

주희의 작품 「fragrance」는 컬러리스트답게 색채의 배색이 뛰어나다. 화사한 노란색 배경에 화면을 가득 채운 활짝 핀 꽃들과 다양한 크기의 둥근 생명의 빛과 그림자에서는 따뜻하고 진한 향기를 느낄 수 있다. 또한 세련된 공간 구성과 조형적 감각이 돋보인다.

많은 작가들이 꽃을 창작의 소재로 삼고 있다. 꽃은 인간의 내면을 투사하는 가장 친숙한 상징물이기 때문이다. 주희 작가는 꽃을 통해 유한한 인간을 영원한 생명력을 가진 존재로 승화시키려고 했다.

수많은 꽃그림 중에서 주희 작가의 꽃은 예쁜 꽃을 그대로 그리는 것이 아니라 인내와 초월을 통해 성숙해진 것으로, 화려한 모습 뒤에 있는 시들어 사라지는 생의 순리를 아름답게 표현했다. 꽃은 어둠 속에서도 빛을 내뿜고, 척박한 환경에서도 아름다운 향기를 뿜어내는 존재로 생명의 결정체인 것이다.

네덜란드 출신의 친한 동료이자 친구인 아티스트 드레 유한**Dre Urhahn**과 예로엔 콜하스**Jeroen Koolhass**가 서로의 우정을 나누기 위해 떠난 브라질 여행에서 죽음의 도시인 빈민촌 지역에 벽화를 그려 사람들에게 희망을 주고 지역을 새롭게 발전시켰다는 빈민가 페인팅 프로젝트**The Favela Painting Project**를 떠올려본다.

2명의 예술가가 빚어낸 감동적인 우정 이야기처럼 신지민, 주희 두 화가의 따뜻한 우정 또한 의자를 통한 기다림과 꽃의 향기로 지금 우리에게 새로운 희망을 전해주고 있다.

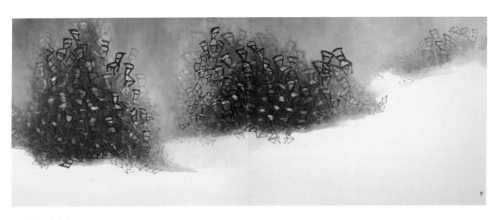

신지민, 기다림
130.3×324.4cm, 장지에 수묵, 2013

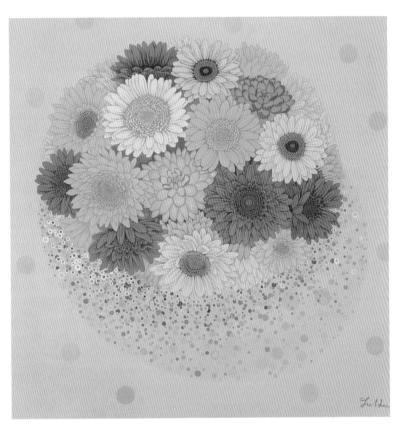

주희, fragrance
100×100cm, 장지에 채색, 2013

사람과 사람 사이,
사물과 사람 사이

최수연

인간의 내면세계를 이야기하는 화가 최수연은 사람
과의 관계, 인간 내면의 본질 등을 의인화된 공구를
이용해 표현한다. 작가는 한동안 낡고, 망가져 본래
의 모습과 의미에서 멀어진 불완전한 상태의 가구나
물건, 즉 버려진 물건을 수집하여 조합하는 작업에
흥미를 느껴왔다. 또한 공구와 부품들의 형태와 의
미를 연결고리로 하여 물감의 색과 붓의 터치를 통하
여 감정과 느낌을 투영시켜 상징화했다. 이러한 사물
에 대한 관심은 어쩌면 작가의 내면에 부유하는 불안
정함과 사물이 닮았기 때문일 것이다. 사물을 관찰하
고, 만지고, 해체하고, 조합하는 것은 최수연이 사물
과 대화하는 방식이며, 세상과 소통하는 이야기를 시
작하기 위함이다. 어떤 사물을 의인화하는 것은 그
사물이 지니고 있는 특징과 속성을 통해 또 다른 새
로운 세상을 만들기 위해서다. 여러 사물들 가운데

스패너와 너트, 볼트, 각종 나사, 체인, 전구, 배수관 등 다양한 공구들은 새로운 완성품을 만들어내기 위해서는 없어서는 안 될 필수품이다.

작품 「standing spanners」의 상자 속 스패너들은 마치 자석의 S극과 N극처럼 머리가 반대로 놓여 만날 수 없는 평행선처럼 나란히 그려져 있다. 그러나 이들을 연결해주는 전선은 상자의 모서리를 거쳐 전구 하나를 밝혀준다. 이로써 스패너는 단순한 인간 형태의 표현을 넘어 관계를 갖고 무언가를 이루어내며 사는 인간 삶의 모습을 드러내고 있다. 또한 각기 다른 인간들을 이어주는 어떠한 노력들, 이를테면 이해, 관용, 대화 등을 나타낸다.

작품 「to the hole」은 붉은색과 푸른색으로 위아래가 나눠진 밝은 공간에 강렬한 빨간색으로 배수관과 배수구를 단순하게 표현했다. 인간의 내부기관을 '관pipe'과 '구멍hole'으로 표현해 말이나 생각, 느낌과 같은 소통의 통로로서 상징화했다. 무언가를 흘려보내고 받아들이는 의식의 흐름과 인간의 숙명적 태도를 보여준다. 이렇듯 작가의 심리적인 면과 파편화된 기억들을 무심코 지나치는 공구로 연결시킨 작품들은 우리에게 새로운 공감대를 형성시킨다.

볼트와 너트는 스패너 없이는 사용이 불가하며 스패너 또한 볼트와 너트가 없다면 존재할 이유가 없다. 인간의 근원적인 고독과 그것을 연결해주는 소통에 대한 공구들의 이야기는 지금도 우리 주변에서 계속되고 있다.

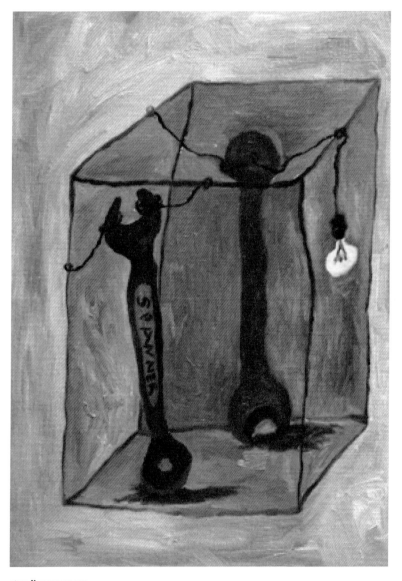

standing spanners
33.4×24.2cm, 캔버스에 유화, 2013

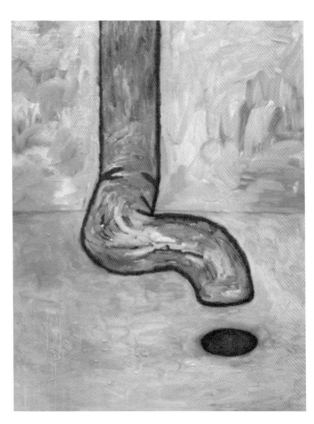

to the hole
90×72.7cm, 캔버스에 유화, 2014

42

어울리도록
강요받다

이태경

이태경 작가의 「표백된 조경Bleached Scene」 시리즈는 인간이 도시에 심은 자연물들이 본래의 모습에서 벗어나 2차적 목적으로 사물화 되는 과정에 주목하고, 그 안에 감춰진 야생성을 포착하여 사회적 단면을 은유적으로 표현했다.

인간과 자연은 불가분의 관계로 서로 영향을 주고받는다. 인간은 자연 속에서 살아가고, 자연 또한 인간 속에서 존재한다. 인간과 자연의 관계에는 상호조화와 균형이 중요하다. 인간이 원하는 자연은 모든 시름을 받아주고 위로해주고, 꾸밈없이 모습으로 편안함과 안락함을 주는 것이다. 자연의 이러한 기능은 황폐한 인간의 마음을 정화시키는 능력을 가지고 있다. 마치 부모와 같은 존재다.

인간은 자연을 문명의 발전과 자신의 욕구를 충족시키기 위한 수단으로 이용하기 위해 다양한 형태로 만들기도 한다. 삭막한 건물들 사이사이에 도시 미관을 위해 천편일률적으로 깎아 줄지어 옮겨 심은 인위적인 자연을 주변에서 쉽게 볼 수 있다.

우리는 사회라는 이름의 거대한 덩어리 그 어딘가에서 숨 쉴 공기를 움켜쥔 채 살아간다. 조화에는 어느 한쪽의 폭력이 수반되기도 하고 대부분 정당화되며 아름답게 포장되고 고급스럽게 위장된다. 사회화는

그럴듯한 '대상'이 되는 일이다. 어울리기 위해 나를 감추고 누군가가 원하는 모습으로 변형되어야 한다. 조명을 받은 나무를 나무가 아닌 어떤 '개체'로 인식하는 이유는 그것이 무언가를 위해서 심겨진 대상물이었고 점차 자신을 잃고 있기 때문이다.

작품 「Night forest 01」, 「Night forest 06」은 주변에서 흔히 볼 수 있는 가로등과 가로수다. 적막하고 고요한 밤에 인공조명이 나무 위에서 환하게 빛나고 있다. 밤은 생성의 시간으로 낮의 급박한 전투가 끝나고 그 파편이 전체로 돌아가는 우주의 시간이다. 이태경 작가가 힘겨운 하루를 보내고 돌아오는 길에 우연히 눈에 들어온 이 풍경이 마치 작가를 보는 듯하여 더욱 감정이 동요되었다고 한다. 모두가 잠든 적막의 시간조차 불빛 속에 묵묵히 서 있는 나무들을 보며 일종의 분노와 같은 감정을 느꼈을 테고, 쌓이고 응집된 본래의 생명력이 조용히 이빨을 드러내며 말을 거는 것처럼 느꼈을 것이다. 조명에 의해 벌거벗겨진 나무들은 고유의 색과 질감을 잃고 어울리도록 강요받은 대상이 된다.

추상과 구상이 함께하는 표현주의적인 그의 작품은 수평, 수직의 구도에 무채색과 밝은 색상의 극적인 대비로 더욱 보는 이에게 침묵 속 무언의 외침을 느끼게 한다. 거침없는 크고 작은 붓 터치와 자유로운 흘림과 선의 표현은 생명력이 넘친다. 또한 미묘하고 신비한 에너지를 발하고 있다.

어쩌면 낯설지만 너무나도 익숙한 이 풍경표백된 조경들은 삶이 지속되는 한 우리와 함께 할 것이다.

자연은 그 자체 그대로 두는 것이 낫다고 봅니다.
나는 그저 자연이 내게 남겨놓은 그 무엇인가를 그림으로 그리고 싶을 뿐입니다.
　　　　－조안 미첼Joan Mitchell

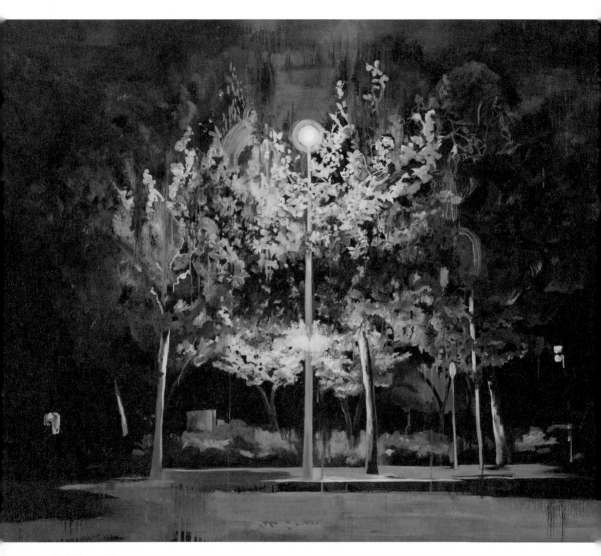

Night forest 01
130.3×162.2cm, 캔버스에 유화, 2013

Night forest 06
145.5×227cm, 캔버스에 유화, 2013

자신의 삶은
살고 싶은 딸의 정물

장새미

엄마와 딸처럼 애증의 관계가 또 있을까? 여기 끝없이 반복되는 엄마와 딸의 이야기가 있다.

딸은 엄마의 모습에서 자신의 미래를 그려보고, 엄마는 딸을 통해 젊을 때의 모습을 비춰본다. 세상에서 가장 강한 여자는 엄마다. 딸을 위해서 모든 것을 희생하는 엄마는 딸이 자신과는 다른 삶, 더 나은 인생을 살 수 있게 지원을 아끼지 않는다. 그 희생과 사랑을 보고 느끼며 자란 딸은 그것을 다시 대물림한다.

장새미 작가는 엄마와 딸의 애증과 애틋한 관계와 자신의 자아를 찾아가는 과정을 정물을 통해 표현하고 있다. 작품 속 정물은 작가를 대변하고 있다. 정물은 시간의 흐름에 따라 그 모습을 달리하며 그녀의 변화를 보여주고 있다. 일종의 성장 일기와 같은 그의 작품들은 「정물 숲」에서 「옮기다」로 이어진다.

「정물 숲」은 화려한 색상과 다양한 선으로 표현한 작품으로 숲속을 그린 풍경화처럼 보이지만 사실은 숨은 그림 찾기와 같다. 숲 사이사이에 그려 넣은 속이

빈 것 같은 정물들은 작가 내면의 이야기를 상징적으로 표현하고 있다. 비뚤어진 의자, 어딘 가에 박힌 새, 뒤집힌 우산에 고여 흐르는 물, 물 사이로 나온 손 형태의 나무 정물들은 부자 연스러우며 낯설고 가벼운 인상을 준다. 죽음과 생명이라는 모순된 성질을 모두 가진 정물 화는 스스로 움직이지 못하고 정지된 상태지만 작가에 의해 생명을 얻어 자유롭게 움직인다. 어딘가를 향해 힘차게 날아가는 새들은 작가의 또 다른 모습으로 그만의 세계를 꿈꾸게 한 다.

작품 「옮기다」는 작가가 만들어낸 규칙 속에 일정한 통일성이 보인다. 화면의 주 무대였던 환 상의 숲은 사라지고, 사각의 방이나 비어 있는 공간으로 설정되었다. 방 한가운데 놓인 테이 블과 의자는 안정적인 것처럼 보이지만, 실상은 조그마한 돌 위에 올라서 있어 위태로운 상 태다. 뿌리째 뽑힌 나무도 테이블에 기대어 있거나 바닥에 눕혀져 있다. 책장은 금방이라도 쓰러질 듯 벽에 기대어 있고, 테이블과 의자 위에는 무언가가 흐를 듯 말 듯 멈춰 있고, 젖은 듯 얼어 있다. 그중 중요한 변화는 「정물 숲」에서 프레임 밖으로 날고 있었던 새들이 중앙에 서 배회하고 있다는 것이다. 불안함은 여전하지만 외면하거나 도망치지 않는다. 작가는 숙명 을 받아들이고 현명하게 사는 법을 터득한 것 같다.

한국화가 장새미는 어머니가 원하고 바라는 삶을 묵묵히 살아가는 착한 딸이다. 그러나 어머 니의 기준대로 사는 삶은 공허함이 반복될 뿐이다. 장새미 작가는 자신이 원하는 삶을 살기 위해 그림을 그린다. 자신만의 세상을 펼치기 위해 오늘도 그린다.

정물 숲
145.5×338cm, 장지에 채색, 2013

옮기다
97×145.5cm, 장지에 채색, 2013

보이는 세계와
보이지 않는 세계의 공존

한아림

물을 사람의 덕성이나 인품에 비유하는 경우가 많다. 공자 또한 지혜로운 사람을 어떠한 난관이든 헤치며 쉬지 않고 흐르는 물의 모습에 비유해 지자요수知者 樂水라고 했다. 물은 대개 부드럽고 겸손하지만 장마철에 무섭게 불어나 모든 것을 휩쓸고 지나가 흔적도 남지 않는다. 물에는 부드러움 속의 강함과 겸손함 속의 굳은 의지가 내포되어 있다.

한아림에게 물은 현대인이 살아가는 필요한 여러 가지 요소들을 나타내는 상징물이다. 무한한 평온감과 공포와 재앙을 동시에 보여주고 있다.

작품 「기억」에 나오는 드넓은 푸른색의 바다와 무궁무진하게 모습을 바꾸는 물결은 오직 변화만이 세계의 유일한 질서임을 상기시킨다. 작가가 무수한 선으로 물결을 그려내는 행위는 일종의 명상과 같고, 변화를 거부하고 형상에 집착하는 마음을 씻어준다. 인간은 삶을 경험하는 동시에 경험되며, 경험하는 자신

을 지각하는 존재다. 우리는 삶의 무수한 층들을 경험하고 반추하면서 삶에 숨겨져 있는 의
미를 발견하고 자신을 조정해나간다. 쉼 없이 변모하는 물결은 오직 변화만이 변하지 않는
질서임을 알려준다. 피었다 사라지는 모든 순간들을, 거부하고 싶은 변화들을 겸허히 받아들
일 수 있을 때 우리는 비로소 자유로워진다.

작품 「흐름양식−균형」은 사각의 틀 안에 물과 무수히 많은 빗방울 속에 하나의 섬이 모습을
드러낸다. 눈에 보이는 세계는 보이지 않는 것의 지배를 받기 마련이다. '음陰과 양陽, 색色과
공空, 위와 아래, 안과 밖' 같은 실재의 양면성은 대립 구도가 아닌 서로 공존하면서 연속적
으로 협력하는 관계다. 어떤 일을 겪거나 사건 혹은 대상을 바라볼 때, 항상 그 뒷면에 보이
지 않는 측면을 함께 바라보게 된다. 세계는 언제나 겉으로 드러난 실재의 이면에 똑같은 에
너지로 보이지 않은 에너지가 받치고 있다.

우리가 눈으로 보고 있는 것은 단지 흐름 속에서 수면 위로 올라와 일시적으로 나타나는 것
일 뿐, 고정되어 있는 무엇은 아니다. 빗속에 부유하는 물의 덩어리를 받치고 있는 것은 위,
아래로 잠재된 에너지다. 세계는 언제나 같은 에너지로 균형을 맞추고 있다. 단지 우리가 그
흐름 속에 어느 점을 바라보는지만 다를 뿐이다.

또한 한아림 작가의 물은 자연의 도리를 따라 도도하게 흐르는 자태 속에서 겸손함과 세심한
마음으로 배려하며, 정의를 위해 살아가라는 메시지를 담고 있다.

기억
128×162cm, 장지에 분채, 2014

흐름양식 – 균형
184×122cm, 장지에 분채, 2014

가장 한국적이어서
가장 세계적인 것

류봉현

가장 한국적인 것이 가장 세계적인 것이라는 말은 우리나라가 세계화를 지향하면서 생긴 것으로 무조건 서구의 것을 따라서 하기보다는 우리가 자신 있게 보일 수 있고 자랑할 수 있는 것으로 승부를 보자는 뜻이다.

세계는 급속한 발전과 변화로 더욱 새롭고 기발한 무엇인가를 향해 달려간다. 우리나라 또한 세계화에 발맞춰 빠른 경제성장과 함께 개인의 생활수준이 향상되고 문화에 대한 관심이 높아지고 있다.

광복 70주년을 맞은 올해는 더욱 뜻 깊은 기념행사들이 국내외에서 많이 열렸다. 특히 8월에 선보인 크고 작은 기획전들은 한국의 전통적인 공연들과, 음악회, 전통성을 바탕으로 한 현대작품의 전시들로 다시 한 번 애국심으로 하나 되어 화합하는 장이 되었다.

이런 취지에 부합하는 작가인 류봉현은 우리의 것에 대한 사랑이 남다르다. 인물을 주제로 한 작업을 계

속해온 그는 우연히 본 우리나라 창극에서 재미와 멋스러운 동작에 감동을 받아 근 15년 간 전통문화와 연관된 춤사위 등을 그렸다. 너무 전통적이어서 상투적인 주제가 요즘 시기에 진부하게 느껴지지는 않을지 고민하면서 더 현대적인 감성으로 자연스러울 수 있도록 노력한다고 작가는 말한다.

작품 「몸짓—동래학춤」은 푸른 어둠 속에서 기품 있고 매우 역동적인 춤사위를 그린 대작으로 신비하면서도 묘한 분위기를 자아낸다. 동학래 춤은 부산 동래 지방의 서민들이 추는 춤으로 이 작품은 도약 준비, 최대 도약, 낙하, 착지 등 4가지 동작을 사실적으로 표현했다. 배경에서 푸른색의 추상적인 공간 구성은 생동감 넘치는 춤동작을 더욱 살려준다. 단순한 인물 재현이 아니라 환상적인 효과를 자아내어 색다른 화면으로 구성한 작품이다.

작품 「가족」은 '집안에 좋은 기운이 넘친다'는 뜻의 '佳氣滿高堂가기만고당'이라는 한자를 응용한 새로운 형식의 문자인물도로, 길상의 의미와 교훈과 소망을 담고 있다. 기존 민화의 문자도文字圖와는 표현 방식 조금 다르다. 각각의 한자 안에 인물과 생소한 꽃을 넣어 가족애와 함께 많은 이야기가 느껴지는 재미를 더한다. 간결하고 깔끔한 구성이 주제를 확실히 보여주고 있다.

작가 류봉현은 자신만의 독특한 화면 구성 방식에 전통적인 주제를 표현하기 위해 끊임없이 연구, 개발하고 있다. 그가 우리의 것을 세계로 알리는 그림 전도사가 되길 기대한다.

몸짓 - 동래학춤
162×521.2cm, 캔버스에 유화, 2015

가족
162×521.2cm, 캔버스에 아크릴, 2015

물고기와
삼발이의 사랑

유영미 · 유중희

화요일 오후 수업을 마치고 모처럼 인사동을 찾았다.
뉴욕에서 알게 된 지인이 개인전을 한다고 해서다.
제법 쌀쌀해진 날씨가 걸음을 재촉했다. 갤러리 2층
으로 올라가니 이미 작품 설치를 끝내고 정리를 하고
있었다. 깜짝 놀라며 환하게 맞아주는 유영미 작가를
보니 무척 반가웠다. 3층에서 함께 개인전을 하는 유
중희 작가와도 인사를 나누었다. 알고 보니 같은 날
같은 장소에서 부부가 전시를 하는 것이었다. 다른 듯
닮은 두 작가의 작품이 무척 인상 깊었다. 화가의 길
을 함께 가는 부부가 없지는 않으나 이렇게 한날한시
에 같은 공간에서 전시를 갖는 것을 보니 흐뭇했다.
먼저 2층 유영미 작가의 한 작품에 시선이 머물렀
다. 「초인」이라는 제목의 작품이다. 어둡고 깊은 곳
에 서식하는 괴기한 심해어가 압력과 극한 상황에
서 살기 위해 기이하게 변화된 모습이다. 고립되어
자신만의 세상을 살고 있는 색다른 물고기를 그리는
유영미가 고속화되고 급변하는 시대의 현대인을 표

현한 것이다. 또한 작가 자신의 모습을 생활인, 엄마, 화가로서의 삶을 지탱해야 하는 초월

적인 존재로서의 물고기, 즉 초인으로 해석하고 있다.

3층 유중희 작가는 삼발이 일명 테트라포드Tétrapode라고 불리는 다리가 4개인 콘크리트 덩어

리를 소재로 평면 및 입체 등 다양한 작업을 선보이고 있다. 바다를 보고 자란 작가는 어린

시절 삼발이 위에서 놀던 추억을 떠올리며 삼발이에게 무한한 생명력을 부여하고 있다.

거센 파도와 바람의 바다로부터 육지를 보호하고 인간과 자연을 소통시켜주는 중간자 역할

의 삼발이를 작가는 생활인으로서 가장으로서 지낸 힘겨운 생활들을 이겨낼 수 있는 화가라

는 삼발이로 대변하고 있는 듯하다. 작품「순환」은 콩테와 목탄으로 삼발이의 골격을 그리고,

우레탄에 색을 섞어 칠하는 표현 방법으로 자연스러운 번짐과 투명한 재질감을 감각적으로

살렸다. 또한 주황과 블랙의 배색이 무척 매력적이다.

대학 동창인 유영미와 유중희는 동성동본이라는 역경을 이겨내며 사랑을 이뤄내었고, 같은

일을 하며 기쁨과 슬픔을 함께했다. 지금은 공기 좋은 곳에 멋진 작업실을 만들어 서로 마주

보는 공간에서 제2의 인생을 설계하고 있다.

물 밖으로 나오면 죽어버리는 심해어지만 수면 위로 뛰어 오르고 싶은 물고기처럼, 언제나

그 자리에서 모진 풍파를 막아내어 물고기를 보호하고 변함없는 사랑으로 지켜주는 삼발이

처럼 그렇게 서로 작가의 꿈을 꾸고 있다.

유영미, 초인
160×160cm, 혼합재료, 2014

유중희, 순환
160×240cm, 혼합재료, 2014

세상을 아우르는
사랑을 말하다

안해경

매년 연말이면 뉴스에선 외롭게 혼자 보내는 어린이
들과 노인들의 이야기, 특히 소외되고 방치된 이들의
많은 사연들로 가득하다.

2014년은 유독 슬픈 일들이 많았다. 어른들의 부족
함으로 수많은 어린 꽃들이 피기도 전에 목숨을 잃었
고, 생활고에 시달리던 가족이 극단적인 선택을 했
다. 또 일부 개인과 집단의 목적을 위해 무고하고 선
량한 사람들의 목숨을 빼앗는 있을 수 없는 일들이
벌어지고 있다.

이러한 사건들과 사고로 인해 작가 안해경은 가족에
대한 사랑과 이웃에 대한 깊은 애정을 다시 한 번 생
각해보고 인간 생명의 소중함과 안전한 사회를 갈망
하는 희망의 메시지를 작품을 통해 이야기하고 있다.
「삶-유기적 관계」를 타이틀로 건 이번 전시는 사회
를 믿지 못하고 불안한 현대를 살아가는 우리 주변의
이야기를 표현한 것으로 더 나은 세상을 꿈꾸고 있

다. 작품에 주로 등장하는 인물은 작가의 가족과 지인들, 주변 이웃들이다. 사랑하는 이들을 주인공으로 하여 그들과 함께 우리가 지금 살고 있는 현실과 자연이 어우러지는 이상적인 삶을 표현했다.

작품 「카메라를 들고 있는 소녀」와 「수국을 바라보는 소녀」는 딸을 모델로 그린 것으로 어떤 대상을 바라보고 있다. 사진기를 통해, 꽃을 통해 무엇을 보려고 했을까? 그는 딸을 빌어 안타깝게 사라져간 그 나이 또래의 친구들을 떠올리며 못 다한 꿈과 행복한 세상을 보려고 한 것은 아닌지 생각해본다.

사랑하는 사람을 지키려는 엄마, 부모는 세상 그 어떤 사람보다 위대한 존재다. 작가는 부모와 같은 사랑하는 마음으로 자연을 대변하고 있다. 인물을 감싸고 있는 배경의 대나무 숲은 모든 이들에게 필요한 위로와 휴식, 평온을 나타내는 쉼의 공간이다. 대나무 사이로 보이는 하얀 점들은 희망을 나타내는 빛으로 그들이 원하는, 어른들이 이루어야 할 좋은 세상을 말하고 있다.

맑은 채색의 인물과 담백한 수묵의 배경에 대나무와 밝은 빛의 조화가 잘 어우러져 편안함과 동시에 무엇인가 많은 이야기를 전달하고 있다.

지금도 늦지 않은 이야기, 사랑으로 바라본다.

더 나은 세상을 꿈꾸는 사랑바라기.

카메라를 들고 있는 소녀
91×72cm, 장지에 채묵, 2014

가장 높이 나는 새가 가장 멀리 본다.
－리처드 바크《갈매기의 꿈》중에서

새 출발을 하는 젊은 작가들의 재밌는 기획전에 가보
았다. 이제 세상 밖으로 나가기 위해 분주한 시간을
보내는 이들이다. 4년 동안의 학창 시절을 뒤로하고
새롭게 각자의 목표를 향해 달리려는 9명의 청춘들
이 한자리에 모여 날갯짓을 시작한다.
타이틀로 내건 「소동」에는 많은 뜻이 숨어 있다. 일
단은 난리 법석대는 일騷動, 작은 움직임小動을 일컫
는 말이다. 작가들은 소동을 학교를 갓 졸업한 사회
초년생들의 작은 힘, 동쪽의 작은 소녀小東는 동쪽을
빛낼 젊은 청춘이라는 뜻으로 해석해 공유하고 있었
다.
처음 기획전을 계획할 때 학생들은 서로 기뻐하며 난
리가 났었다. 마치 큰일이라도 생긴 것처럼 들뜬 모
습으로 제목부터 정해야 한다며 함께 머리를 맞대고

소동의
비상

소동들 | 김민선kim sun, 김민선,
신채린, 조윤혜, 정다은, 정다겸,
이은지, 이세원, 성시진

토론을 했다. 그렇게 정신없이 시작하여 리플릿 제작 및 편집, 홍보, 디스플레이 등 전시에 필요한 모든 것을 나눠서 진행했다. 전시회를 열 때까지 모든 과정을 이해하고 준비하면서 알게 됐을 것이다. 그림만 그려서 되는 일이 아니고 철저한 계획이 있어야 환상적인 하모니의 결과를 얻을 수 있다는 것을 말이다. 생각처럼 되지 않고 미흡하지만 사회 초년생으로서 다음 전시를 기약하며 서로가 화합하는 모습들이 보기 좋았다.

작가들의 작은 소품들은 부스를 정해서 9명 각자의 공간을 재미있게 꾸미는 미니 아트페어 형식을 취하고 있다. 틀에 박힌 구도나 형식을 벗어난, 꾸밈없고 자유로운 창작 작품에서 때 묻지 않은 순수한 열정을 볼 수 있었다. 작가로서 한발 내딛는 뜻 깊은 전시로 앞으로 소동에서 중동, 대동이 될 수 있도록 큰 꿈을 꾸며 노력하길 바랄 뿐이다.

인생에 있어서 앞으로의 멀고 먼 꿈의 여정을 떠나는 청춘들에게 꼭 들려주고 싶은 이야기가 있다. 장자의 소요유편에 나오는 '붕정만리鵬程萬里'다. 이 고사는 '붕새가 날아가는 길이 1만 리나 된다'는 뜻으로 상상의 새인 붕은 한 번의 날갯짓으로 날아오르면 반년을 쉬지 않고 높이 날다가 비로소 한 번 쉰다고 한다. 원대한 뜻을 품고 새롭게 시작하는 이들에게 주로 비유되는 고사로 멀리 오래 날 수 있는 힘을 길러야 한다는 뜻이다.

소동들이여, 자유로운 영혼으로 충분한 시간을 가지고 재능을 쌓는다면 힘차게 높이, 멀리 볼 수 있을 것이다.

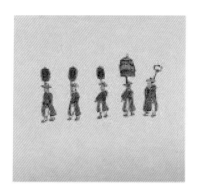

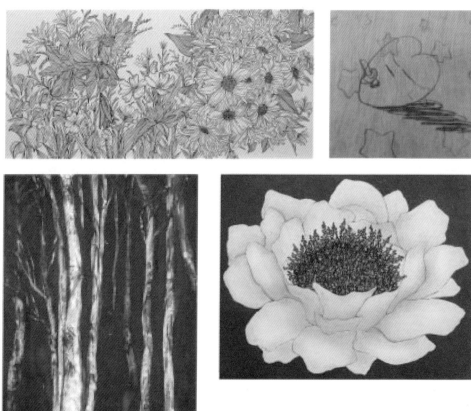

소동들
김민선kim sun, 김민선, 신채린, 조윤혜, 정다은, 정다겸, 이은지, 이세원, 성시진

당신이
진정한 여왕입니다

김정란

매서운 꽃샘추위가 그리 반갑지만은 않은 3월. 반가운 얼굴들이 익숙한 전시장을 찾았다. 미소를 띠고 있는 여인, 환하게 웃고 있는 여인, 그사이에 무표정한 할머니 등 마치 여인천하를 연상케 한다.

「21세기 미인도—The Queens」은 오랫동안 우리나라 전통 방식으로 초상화 작업을 해온 김정란 작가의 전시로 여왕이라 불릴 수 있는 여성들이 주인공이다. 전통 초상화 방식의 표현과 사진을 접목시킨 새로운 화면을 보여주고 있다.

작가는 초상을 그린다는 것은 그 사람을 기억하겠다는 것이라고 말한다. 단지 편리한 기술의 발전으로 탄생한 사진의 기록이나 기념적인 의미가 아닌 현재 우리나라를 대표하는 여성의 모습을 장인의 정신으로 표현한 초상화를 통해 그들을 기억시키고자 한다. 누군가의 얼굴과 모습을 기억하고 그의 생애와 업적을 기념하기 위한 초상화는 단순히 인물의 묘사에 그치는 것이 아니라 정신까지 포함하는 회화의 한 분야로 인물화 중에서 가장 큰 비중을 차지하고 있다. 예

전에는 남성 위주의 시대적인 흐름상 남자의 초상화가 많지만, 지금은 여성의 사회 참여가 활발해지면서 여러 분야에서 두각을 보이는 여성들의 초상화를 많이 볼 수 있게 되었다.

작가가 선택한 여왕은 우리나라 첫 여성 대통령인 박근혜 대통령, 우리나라 미술계에서 가장 영향력 있는 인물로 뽑힌 홍라희 여사, 피겨 여왕으로 '세계에서 가장 영향력 있는 100인' 온라인 투표에서 3위를 차지한 국민요정 김연아, 암 투병 어린이를 위해 선행하고 중국에 초등학교를 설립한 한류의 여왕 대장금 이영애, 봉사와 헌신의 여왕 배우 김혜자, 마지막으로 황금자 할머니다.

작품 「The Queen 김혜자」에서 김혜자는 전쟁과 재해로 모든 것을 잃은 이들과 고통을 나누고 사랑을 실천하는 사람으로, 각박한 현대사회에 진정한 어머니 같은 존재다. 그녀의 앉아 있는 인자한 모습은 따뜻한 인품이 그대로 전달되어 인상적이다. 비단에 세밀한 붓으로 정성을 들인 화사한 그녀의 초상과 아프리카 어린이 사진을 프린트해 뒤쪽에 배접하여 비치는 모습은 언제나 그들과 함께하는 느낌이 들어 신비하기까지 하다.

작품 「The Queen 그 얼굴」은 황금자 할머니다. 어린 나이에 일본군 위안부로 끌려가 비참한 삶을 살다 일본에 사과를 받지 못하고 안타깝게 2014년 1월에 세상을 떠났다고 한다. 황 할머니는 유명인도 배우도 아니다. 하지만 평생을 홀로 숨어 지내며 폐지를 모은 돈으로 장학재단을 만들어 어려운 학생들을 돕는 등 그 어느 위대한 여성보다도 사랑을 실천한 훌륭한 분으로 '진정한 여왕'이다.

진정한 울림이 있는 위대한 여인을 찾아 작가는 오늘도 피부 결 한 땀 한 땀 그려간다.

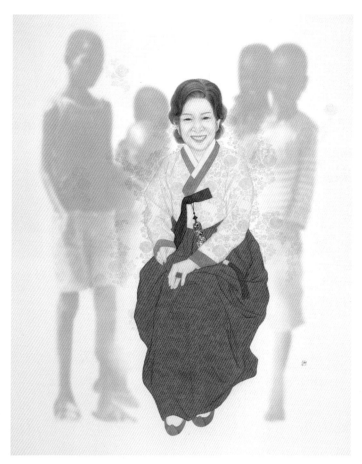

The Queen 김혜자
162×89cm, 비단에 진채 · 프린팅 배접, 2015

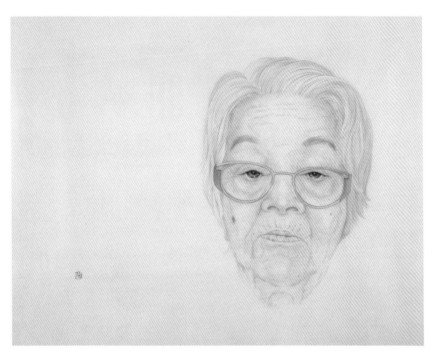

The Queen 그 얼굴
90×100cm, 비단에 담채, 2015

/

작은 점 안에서 이루어지는 수많은 관계

김진아

12시 땡 하면 일제히 우르르 밖으로 몰려나오는 직장인들, 바쁜 이들에게 꿀 같은 시간이 있다면 바로 점심시간일 것이다. 짧은 시간을 쪼개 간단하게 식사하고 운동이나 취미의 시간을 갖거나 친구, 지인들과 만나 못 다한 이야기를 나누는 아쉬운 시간을 보낸다.

점심點心은 마음에 점을 찍는다는 뜻이다. 점심의 유래는 여러 가지가 있는데 그중 2가지를 소개한다.

첫째는 전쟁 중에 군사들이 간단하게 배를 채울 수 있게 장군의 아내가 만두를 만들어내면서 '마음에 점이나 찍으세요'라고 했다고 한다. 이에 병사들이 사기 충전해 대승을 거두었다는 일화다.

두 번째는 '벽암록碧巖錄'에 나오는 불교 이야기로 금강경의 고수인 덕산 스님과 떡 파는 노인의 이야기다. 배고픈 스님에게 노인이 점심, 즉 점을 찍으려는 마음이 과거인지, 현재인지, 미래인지를 물었다고 한다. 그러자 이 질문에 답을 못한 스님은 밥을 먹지 못하고 깊은 생각에 잠겼다는 것이다.

두 이야기에서 알 수 있듯이 '마음에 점을 찍는다'에

서 점은 작지만 큰 힘을 내포하고 있다는 것과 마음의 시작, 즉 생의 근원이자 만물의 태동을 의미한다.

김진아 작가의 작품은 점을 찍어 축적된 화면을 통해 자신만의 이야기를 하고 있다. 그에게 점은 어떤 기호나 단순한 표시의 수단이 아니다. 어떤 사물을 마음 깊이 들여다보니 무한한 점들이 움직이는 것처럼 느껴졌다고 한다. 사물은 마치 생명체처럼 강한 생명력을 발산하고 있던 것이다. 그에게 점을 찍는 행위는 고도의 집중력과 시간을 요하는 수행의 의미가 있다. 매우 강박적으로 중첩된 점찍기는 더욱 긴장감 있는 시선의 흐름과 함께 더욱 더 내면 깊숙이 빠져들게 한다.

작품「Accumulation-Cabbage」시리즈에서 보이는 커다란 꽃 같은 형상은 배추다. 새기듯 찍은 점들은 아픔을 겪으며 보낸 시간의 점, 주어진 현재의 일상적인 시간을 암시한다. 작품은 추상적인 공간과 시간 속에서 자유롭게 떠다니는 점들 덕분에 시선이 움직여지고 결국 한 곳으로 집중되는 재미와 상상력을 준다.

배추는 평범하고 보잘것없는, 매일 먹는 일상을 대표하는 식물이다. 켜켜이 포개져 있는 모습에서 과거, 현재, 미래를 느낄 수 있고, 남녀노소 모두를 연결해주는 사람들과의 관계, 곡선의 부드러운 형태는 여성을 대표한다. 작가는 점찍기와 배추 모두 자신을 대변한다고 말한다. 1호 이하의 붓으로 수없이 반복하여 찍은 점들과 색채는 신비하고 환상적이다.

마음의 점찍기, 시작과 출발, 길고긴 너와 나를 이어주는 끈, 작지만 큰 행복을 주는, 보이지 않지만 강한 힘이 느껴지는 말…. 점심할까요?

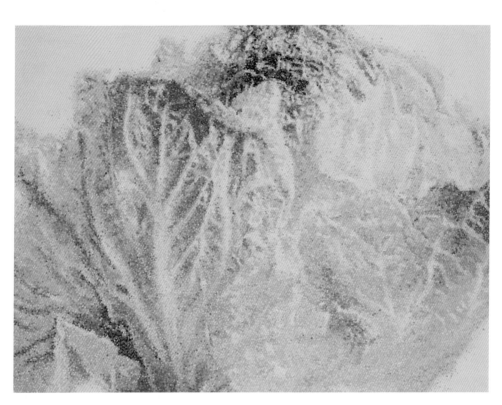

Accumulation - Cabbage 14-1
97×130.3cm, 캔버스에 아크릴, 2014

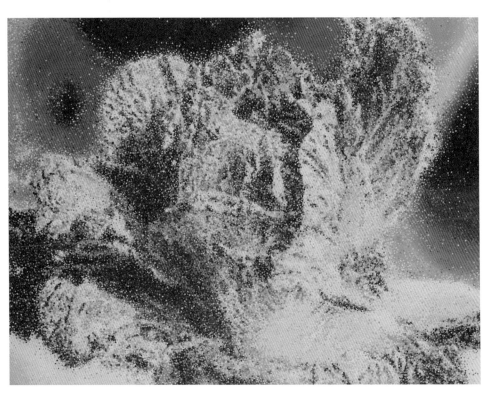

Accumulation · Cabbage 14-2
97×130.3cm, 캔버스에 아크릴, 2014

낯선
어울림

박훈성

조금 일찍 찾은 전시장. 문을 열고 들어선 순간 무엇인가 가슴이 확 트이는 느낌이 들었다. 흰 캔버스에 거친 듯 자연스러운 흑연의 선들, 그 사이로 보이는 분홍 진달래꽃이 긴 겨울을 지나 봄을 그리워하며 수줍게 고개를 내밀고 있었다.

꽃과 식물 이미지를 주로 사용하여 선적인 요소들과 조화를 이루는 작업으로 큰 인지도를 얻고 있는 박훈성 작가는 서로 어울리지 않는 반대적 성향들을 조합해 낯설지만 공감을 느끼게 하는 그만의 회화 세계를 선보인다.

특히 이번 전시는 동양적인 분위기가 한층 더 편안하게 다가온다. 바로 흰 배경을 여백 삼아 먹빛을 닮은 연필의 필선은 선의 굵기와 길고 짧음, 각도와 방향 등 다양한 선들의 부드러우면서도 강한 힘이 느껴진다. 필선은 작가 마음의 다양한 감정과 개성이 드러

나는 문인화적인 요소로서 매우 중요한 시각적 역할을 한다.

작품 「사이 **Between**」 시리즈에서 꽃의 구상 이미지와 추상적인 선들의 조화는 등산을 통해 얻은 자연의 풍경과 향기를 담아내고 있다. 규칙적인 것 같기도 불규칙적인 것 같기도 한 직선과 곡선은 많은 상상을 불러일으킨다. 주위에서 흔히 볼 수 있는 나뭇가지나 숲이 연상된다. 또한 아이들이 그려놓은 듯 순수하면서도 재미있는 화면처럼 보인다. 시작을 알리는 진달래가 실물보다도 더 사실적인 묘사로 배경의 선 사이에서 자연스럽게 어울리는 모습은 대자연 안에서 순환하는 상징성을 담고 있다. 꽃과 연결된 한줄기 가지의 표현은 부드러우면서도 대담하여 매우 매력적이다. 복잡한 듯 깔끔하고 정갈한 작품은 작가가 많은 노력과 시간을 들였기에 가능했다. 단순하게 보이지만 회화의 기본적인 드로잉 재료인 연필과 목탄의 특징을 살리기 위해 선과 선 사이를 채우는 과정을 반복하는 인고의 시간을 들인 세심하고 정교한 작품이다.

마음으로 긋는 선은 그 속에 담긴 따뜻하고 정감 있는 상상의 감동이 느껴지고, 정교하고 사실적인 꽃은 자연의 이치를 담은 생각을 키우게 한다. 마음과 생각 사이에는 냉철함과 따뜻함이 서로 조화를 이루는 어울림이 있지 않을까?

사이 Between
162×139cm, 캔버스에 유화 · 연필, 2014

사이 **Between**
162×139cm, 캔버스에 유화 · 연필, 2014

피에로가 나인가?
내가 피에로인가?

나하린

사람들은 일생동안 천 개의 가면을 가지고 살아간다.
–칼 구스타브 융Carl Gustav Jung

'페르소나Persona'는 고대 그리스에서 배우들이 쓰고
나온 가면을 의미하는 라틴어에서 유래한 것으로, 인
간들이 살아가면서 사회에 대처하기 위해 개인이 쓰
는 사회적 가면, 얼굴을 뜻한다. 쉽게 말하면 집단이
기대하는 개인의 역할, 사회가 요구하는 개인의 인식
과 관련이 있다.
배우는 여러 상황의 직업과 성격을 가진 배역을 통해
경험한다. 배우가 맡은 역할에 최선을 다해야 배우는
인기를 얻고 제작자는 작품을 흥행시킬 수 있다. 이
것은 비단 배우만이 아니라 일반인도 마찬가지다. 사
람들은 자신이 속한 사회에 적응하기 위해 노력한다.
회사, 직위, 나이, 가족관계 등을 고려해 나타난 특
성을 '페르소나'의 한 부분으로 보고 상황에 맞춰 사
회가 원하는 얼굴로 인상을 관리한다.

작가 나하린은 어릴 적 배우의 경험과 혼란과 방황의 시기에 터득한 페르소나적 요소를 피에로를 통해 보여주고 있다. 자화상을 시작으로 현대인들의 모습을 투영하는 작업을 하고 있다. 피에로는 자신의 모습을 숨기고 주변의 상황에 맞추어 위트 있게 연기하는 직업적 인물로 작가는 피에로를 현대인들이 추구하는 가장 이상적인 인간상으로 보았다. 또한 자아와 페르소나를 혼돈하지 않고 적절히 구분하여 사회와 개인이 원하는 원만한 사람으로 피에로를 대변하고 있다.

작품 「뛰어난 삐에로」 시리즈는 다양한 재료를 사용한 독특한 얼굴 표현과 화려한 색감이 돋보인다. 표현기법도 사실적이지만 각각의 인물들이 왜곡되어 더 강한 이미지를 보여주고, 거칠고, 때론 섬세하게 표현한 선과 글씨를 통해 구체적인 소통을 표현하고 있다. 현대사회에서 개개인의 특성을 중시하는 요소로 다양한 개성이 보이는 얼굴들, 머리 모양, 눈동자의 색깔, 입술의 색깔 등 작가 개인의 입장에서 바라본 페르소나를 표현하고 있다. 하지만 이러한 지극히 개인적인 모습이 다르게 보면 사회에서 요구하는 페르소나일 수도 있다.

21세기가 요구하는 이상적인 인간상은 건강하고 긍정적인 생각과 리더십을 갖춘, 정서적으로 유능한 사람이다. 특히 나하린 작가는 세월의 흐름과 다양한 상황의 변화 속에서 한층 더 성장하는 과정을 그만의 독특한 피에로를 통해 감성적으로 보여주고 있다.

가면 뒤의 나, 아닌 또 다른 '나'는 슈퍼우먼, 능력자, 예스맨 등 그들이 원하는 최고의 페르소나를 기대한다.

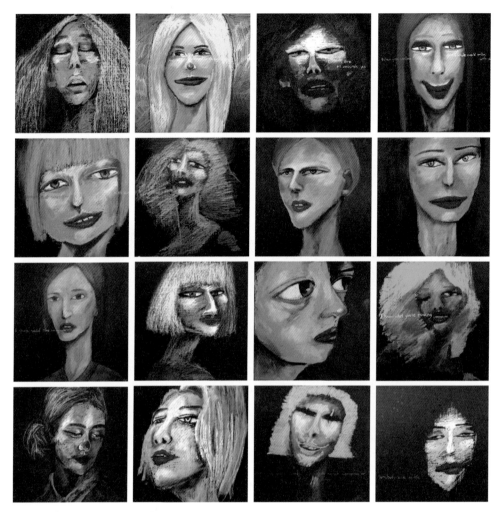

뛰어난 삐에로
시리즈, 27×27cm(16ea), 캔버스에 혼합재료, 2015

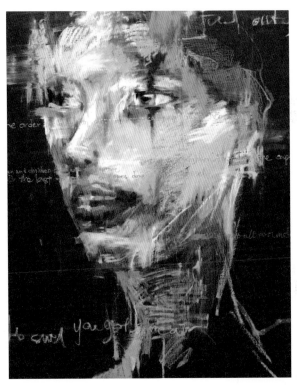

뛰어난 삐에로
90.9×72.7cm, 캔버스에 혼합재료, 2015

5장

이상
Ideal

도달할 수 있는
최상의 상태를 꿈꾸다

느리지만 꾸준한
거북이걸음으로

거북이걸음 전

2014년 새해를 맞이하기 위해 분주했던 1월을 지나 벌써 2월에 접어들었다. 빠르게 흐르는 시간을 나만 따라가지 못하는 것 같다. 동분서주하면서 명절을 보내고 이제야 내 일에 집중하려고 한다. 그러나 먼저 달리려는 조급한 마음은 인간을 황폐하고 지치게 만든다. 속도가 아니라 진심을 느낄 수 있는 배려와 조화가 중요하다.

이런 현대사회의 문제를 새롭게 해석하는 '거북이걸음'을 소개하고자 한다. 이들은 학연이나 지연 없이 자유롭게 모여 창작 작업을 공유하는 그룹이다.

처음엔 회화와 조각을 전공한 작가들이 모여 시작했지만 지금은 사진, 영상, 설치, 금속공예 등 다양한 장르를 포함하고 있으며 청년 작가부터 중년 작가에 이르기까지 폭넓게 구성된 창작 연합 단체다. 또한 외국 전시를 통해 친분이 생긴 터키 작가들도 회원으로 참여하고 있다.

청년 작가 주랑의 작품「바람이 들려주는 이야기」는

하늘에서 내려다본 풍경으로 산, 들, 강, 호수, 폭포 등은 마음을 편안하게 해준다. 작품 제목에서 알 수 있듯이 작품은 바람에 실려 우리의 산천을 여행하는 것처럼 자유롭게 떠다니는 모습을 표현하고 있다. 마치 슬로투어 **slow tour** 처럼 지금까지 열심히 살아온 우리에게 진정한 휴식이 필요하다는 것을 보여주고 있다. 붉은 선은 물줄기 또는 바람이 움직이는 방향을 표현한 것으로 자연스럽게 눈길이 간다. 연필로 그린 풍경 사이로 어린 아이가 낙서를 한 것 같은, 섬 같기도 한 동물의 표현은 마음의 풍경으로 익살스러운 재미를 더해준다. 바쁜 현대를 살아가는 이들에게 동심과 자연을 통해 한 박자 늦춰 주위를 둘러보는 여유를 갖게 해준다.

류호열의 작품 「Baum」은 2개의 독립된 사물을 측정하는 비중계를 뜻하는 단어다. LCD 모니터의 자연을 소재로 한 비디오와 기계를 움직이는 회로판과 스피커를 통해 인간이 만든 첨단 기계화와 순수한 자연을 견주고 대비하고 있는 설치 작품이다. 물론 모니터 속의 나무는 인간이 만든 것으로 전자 회로판에 따라 반응하고 작동하고 있다. 과학이 발전할수록 인간은 더욱 자연을 동경하고 그리워할 것이다. 또한 인간과 자연의 동행은 계속 될 것이다.

'거북이걸음'은 '빨리'를 외치는 남들보다 조금은 여유롭게 놓친 것은 없는지 주변을 살피고, 쉬지 않고 앞만 보고 달리는 토끼보다는 느리지만 목표를 향해 정진하는 거북이 같은 삶을 꿈꾸며, 창작의 혼이 너무 빨리 사라지지 않고 느리게 오래 갈 수 있도록 뜻을 같이하고 있다. 각자 다르지만 같은 곳을 보며 또 다른 시작을 한다.

주랑, 바람이 들려주는 이야기
130.3×162.2cm, 캔버스에 유화 · 연필, 2013

류호열, Baum
33×33(h)×7cm, 비디오 · LCD · 플렉시글라스Plexiglas · 스피커, 2012

책으로 꿈꾸는
이상적 세상

김성호

인사동에 문을 연 한국서화연구소에 방문했다. 이중으로 된 책장에 꽉 찬 책들, 아직 정리가 덜된 많은 미술 서적들이 사무실을 가득 채우고 있었다. 사무실에 방문해 그 모습을 보는 것만으로도 대단한 지식이 쌓이는 것 같아 행복했다. 더불어 무기력한 인간의 쳇바퀴 같은 일상에 회의감도 들었다. 이처럼 책은 사람들에게 많은 지식과 정보를 전해주며 지혜와 꿈을 전달해주는 인생의 가이드가 되기도 한다.

김성호 작가는 책을 통해 얻은 많은 경험과 지식으로 새로운 이상적인 세계를 꿈꾼다. 그러나 이상적인 세계는 현재의 삶과는 다르다. 그래서 그는 이상과 현실의 간극을 그만의 독특한 방식으로 풀어가고 있다. 작품 「Volume Tower」에서 보이는 책들은 역사를 이어온 힘의 논리, 즉 이데올로기의 형상이기도 하고, 세상을 지배해온 지식의 기념탑과 같다. 삶의 지표인 책은 지식을 전달할 뿐만 아니라 우월성을 표출하는 욕망의 대상으로 사람들의 심리를 대변하고 있다. 미술 서적과 장난감을 화려한 색채와 극사실적인 기법

으로 표현한 경쾌한 작품이다.

반면 그의 신작 「Tableland」는 이전과는 다르게 제목도 색깔도 없는 무채색의 책들로, 각기 다른 크기의 거친 붓 터치로 가득 채워져 있다. 마치 드넓고, 거대하며 신비로운 고원을 연상시킨다. 미로를 연상시키는 책 더미들은 아무렇게나 쌓아 올린 것 같기도 하도 계획적으로 설계된 도시 같기도 하다.

그가 그린 책의 제목은 중요하지 않다. 오히려 제목이 없는 책 더미를 통해 책이라는 물질이 가진 가치의 힘을 전달하는 데에 의미를 둔 것으로 보인다. 한 개인이 아닌 모두가 공감하는 이상적인 세상을 표현한 것이다. 책 사이에 놓인 장난감과 일상적 사물들은 작가가 평소에 수집한 작은 소품들로 행복과 희망을 꿈꾸며 현실을 대표하는 상징물이다. 이 소품들은 이상과 현실세계를 연결시켜주는 통로의 역할을 한다. 또한 방향을 제시하는 이정표나 사다리 등의 표현은 이상세계로 가는 여정 중 잠시 쉴 수 있는 곳이며, 안전하고 정확하게 도달할 수 있도록 도와준다. 우리를 이상과 현실을 꿈꾸는 새로운 세상으로 안내하는 요소들이다.

김성호는 국내는 물론 해외에서도 초대받는 인기 작가다. 성실함과 따뜻한 성품만큼 열정적인 창작 작품으로 머지않아 한국을 대표할 것이라 믿어 의심치 않는다.

꿈을 이뤄내는 힘은

이성이 아니라 욕망이고, 두뇌가 아니라 가슴이다.

ー도스토옙스키 Fyodor Dostoevskii

Volume Tower

224.2×162.2cm, 캔버스에 유화, 2014

Tableland
240×486.6cm, 캔버스에 유화, 2014

Tableland
부분 확대

기억 속에 남은 숲에서
위안을 얻다

이현진

이현진은 여행을 통해 바라본 감명 깊었던 풍경을 기억 속에서 꺼내어 화면으로 재탄생시키는, 마치 동화 같은 그림 이야기를 독특한 방법으로 표현하는 작가다.

장 피에르 나디르와 도미니크 외드가 함께 쓴 《여행정신》에 '우리는 장소를 바꾸기 위해서가 아니라 시간을 바꾸기 위해서 여행한다'라는 말이 나온다. 《여행정신》은 여행지를 답습하는 흔한 여행서적이 아니라 매혹적인 자유로운 여행을 꿈꾸는 이들에게 다양한 경험을 들려주고 진정한 여행의 의미를 느끼게 하는 책이다.

작가 이현진 또한 일상과 복잡한 인간관계의 굴레를 벗어나기 위해 여행을 자주 즐긴다. 대부분 판에 박힌 여행지의 답습이지만 실재의 풍경에서 얻은 사생을 바탕으로 내면의 보이지 않는 시각을 결합시켜 진짜 같은 가상의 공간을 보여준다. 차에서 스치듯 본 풍경, 잠시 머물다 간 풍경 등 자연에서 멀리 바라다보이는 산 경치에서 영감을 얻은 숲을 소재로 하고

있다.

이번 「보이지 않는 숲」 시리즈는 큰 요소자연, 산를 형성하는 작은 요소나무들, 내상물을 통해 보이지 않는 다른 면, 즉 인간관계에 대한 심리적인 측면을 투영하고 있다.

작품 「journey-黃山」은 수많은 화가들의 즐겨 그린 정신적인 면을 대표하는 산으로 이현진 또한 직접 경험한 황산을 재해석하여 인간의 본질을 고민하는 내재적 사유를 이끌어냈다. 더욱이 나무 사이에 흐르는 연무를 통해 신비스러움과 깊은 공간감이 표현되었고 평면적이었던 그동안의 작품들과 다르게 풍경이라는 실재성을 드러낸다.

굵고 가는, 길고 짧은 필선들을 반복시켜 기억의 공간을 표현하여 시간을 되돌리게 해준다. 획의 방향으로 바람을 느낄 수 있고 나무 형태를 알 수 있다. 가로로 긋는 필선은 물결이 흐르듯이 시간이 갈수록 기억이 흐릿해지는 것을 의미하기도 한다.

또한 차분한 색감을 추구했던 과거의 작품들과는 다르게 작품 「journey-on my way home」에서는 색채가 다양해지고 화려해졌다. 빛에 의해 나무들이 풍성해지고 무게감을 느낄 수 있게 색감이 변화되고 시간성이 드러나면서 계절의 변화도 느끼는 현실성을 드러내고 있다. 하늘과 숲이 맞닿은 부분은 작품에서 보여주지 않은 상상의 연속으로 수평선과 지평선을 중요시하여 화면 밖으로의 공간들이 확장되는 것을 의도한 것이다.

실제 존재하지 않는 공간이지만 마치 실재의 풍경인듯 표현한 작가의 동화적인 풍경은 방대하고 화려하지만 어딘지 모르게 외로운 인간의 단면을 느끼게 한다.

작가가 기록한 여행의 기억은 마치 우리에게 여행을 떠나라고 말하는 것 같다.

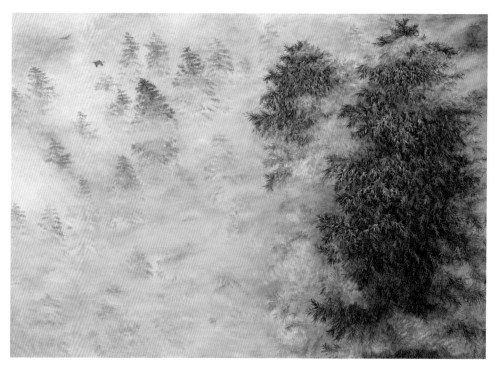

journey – 黃山
112×162cm, 한지에 아크릴, 2013

journey - on my way home
130×324cm, 한지에 아크릴, 2014

플라스틱이 만들어낸
순수와 희망의 세계

김순례

희망과 행복을 전달하는 작가 김순례는 서양화를 전공하고 독일로 유학하여 마이스터 과정을 마치고 독일과 한국을 오가며 20년 넘게 활발한 작품 활동을 하고 있다. 플라스틱 빨대를 작게 잘라 만든 오브제 작품으로 유명해지면서 평면, 입체, 가변설치 등 장르의 경계를 넘나드는 작품을 선보이고 있다.

그가 사용하는 재료는 주변에서 흔히 볼 수 있는 일회용 플라스틱 빨대로 현대의 일상적인 삶을 상징한다. 이러한 현실적 물질을 통해 작가는 지극히 개인적인 내용을 표현한다. 독일에서 결혼과 아이를 갖은 후 제작하기 시작한 초기작 「초영이와 친구들」은 작가의 첫딸을 대상으로 한 작품으로 그녀의 대표작이다. 인형 같은 조각들은 그를 인기 작가 대열에 오르게 했다. 그리고 근작 「수련」 시리즈로 이어지는 작품 세계는 미적 순수성을 보여준다. 나아가 자연과 인간

의 결합을 희망적으로 표현하고 있다.

작품「수련」은 분홍과 파랑, 초록, 노랑 등 다채로운 색채의 수련이 연못이 아닌 우리의 실생활에서 피어나는 모습이다.「수련」시리즈는 프랑스 파리 오랑쥬리 미술관에서 본 모네의「수련」작품에서 깊은 감명을 받아 시작되었다고 한다. 수련의 형상을 추상화시키고 밝은 색채의 플라스틱 물질로 김순례만의 오브제 예술을 새롭게 탄생시켰다.

그의 작품은 작가가 직접 손으로 제작한 것으로 많은 시간과 인내가 필요하다. 또한 일회용인 값싼 플라스틱 재료가 주는 사회적 병폐나 환경오염, 상실되고 있는 인간성 등을 논하는 것이 아니라 화려하고 밝은 색채의 작은 조각들이 모여 행복한 상상을 하게 한다.

작품「색의 정원」에서 다양하고 다채로운 원형의 형상들은 한편의 그림 동화를 보는 듯한 감동을 준다. 딱딱하고 이질감이 느껴지는 플라스틱 소재를 마치 솜으로 만든 꽃처럼 포근하고 부드럽게 보이는 연금술적 표현은 보는 이들로 하여금 신비한 꿈을 꾸게 한다. 이처럼 그의 작품은 평범한 현대인의 삶에 절망보다는 희망을, 불안보다는 기쁨을 담고 있다.

모네는 86년의 생애 중 마지막 30년을 수련 연작에 바쳤다고 한다. 모네를 존경하고 수련을 동경하는 만큼 김순례 작가의 작품 역시 깊은 감동으로 오래도록 행복하게 함께하길 바란다.

수련 Water Lilies
90×75×25cm, PVC 빨대 · 실 · 천, 2008

Waterlilies 2008 빨대, 실,천 90x75x25cm

색의 정원
각 9×31.7×9cm, PVC 빨대 · 종이 · 철사, 2009

/

가상현실 속의
현실 이야기

유민석

남녀노소를 불문하고 누구나 애니메이션을 좋아한
다. 화려한 색채와 캐릭터들로 신나고 환상적인 모험
을 보여주기 때문이다. 어릴 적 저녁시간마다 텔레비
전 앞에서 과자를 먹으며 즐겨보던 '톰과 제리'는 웃
음과 행복을 주는 인기작으로 지금의 '뽀로로'에 못
지않았다. 항상 작은 제리를 괴롭히는 톰, 꾀를 부려
오히려 톰을 골탕 먹이는 제리를 보며 동생을 괴롭히
는 오빠, 오빠를 골탕 먹이는 동생에 비유하던 기억
이 난다.

행복한 웃음을 선물해주며, 많은 가능성을 가지고 있
는 작가 유민석은 인간의 심리적 요소들이 잘 반영된
사회 풍자적 애니메이션, 톰과 제리를 주인공으로 현
대 극사실주의의 새로운 방향성을 제시하는 섬세한
표현의 작품들을 선보이고 있다.

작가는 강자와 약자로 비춰지는 톰과 제리 캐릭터의
반전을 통해 현대사회 속 권력자와 하층민, 가해자와
피해자, 내국인과 이방인 등 우리가 살고 있는 사회

의 구조에 얽혀 있는 관계들을 이야기하고 있다. 그는 자신과 주변의 관계성을 통해 이루어 지는 참된 모습이 아름다운 세상이라 여기며 그로 인해 파생되는 다양한 형태들의 부조화 속에 조화로운 어우러짐을 작품에 담는다.

작품 「펜의 힘-아는 것이 힘이다SCIENTIA EST POTENTIA」는 한 손에 펜을 쥐고 있는 제리가 딸기잼 병에 눌려 사라지는 톰을 지켜보는 장면으로 펜을 쥐고 있는 제리의 힘과 권력이 톰을 사라지게 만들 수 있다는 관계적 힘겨루기를 위트 있게 그려냈다. 우리 사회에 만연되어 있는 펜이 갖고 있는 권력으로 인해 얼마나 엄청난 비극적 결과를 초래하는지 다시금 생각해보게 한다. 그리고 이미지 측면에서 공간 속의 대상들치즈, 톰, 제리이 음영의 조화로 인해 실제로 존재하는 듯한 착각을 불러일으킨다.

작품 「WATCH OUT TOM」은 폭탄이 있는 병 속에 갇혀 있는 긴박한 톰과 여유롭게 치즈를 가지고 도망가는 제리의 모습으로 가상세계에서 서로 괴롭히고 장난치는 적이면서 친구인 톰과 제리의 해학적 관계를 표현해 통쾌한 재미를 준다. 반면 현실에서는 일반적인 상식을 깨고 약자와 강자가 뒤바뀐 현상을 보여주고 있다. 작가는 톰과 제리의 해프닝을 현실에서 우리가 겪고 있는 상황과 다르지 않다고 보는 것 같다.

유민석의 작품들은 사람들에게 추억을 떠올리며 웃게 하지만 웃음 뒤에 무엇인가 생각하게 하는 씁쓸함을 남긴다. 이 달콤 씁쓸한 이야기에서 나는 '그리고 톰과 제리는 행복하게 살았습니다'라는 행복한 결말을 상상해본다.

펜의 힘 – 아는 것이 힘이다 SCIENTIA EST POTENTIA
454×334×22cm, 캔버스에 유화, 2014

WATCH OUT TOM
334×530cm, 캔버스에 유화, 2013

/

감정의
조절과 균형

조은정

「조절된 것과 조정된 것」이란 타이틀로 초대전을 갖는 조은정 작가는 국내뿐 아니라 국제무대에서도 활발하게 작품 활동을 하고 있다. 미국의 '잭슨 폴락과 리 크래스너 Jackson Pollock and Lee Krasner' 재단의 예술가 지원 프로그램을 비롯하여 이탈리아, 미국 등 여러 권위 있는 입주 작가 프로그램에도 선발되었다.

작가는 이번 전시에서 어느 것이 먼저인지 모르게 불가분의 관계에 있는 감정의 조절과 균형에 관하여 이야기하고 있다. 조절하기 위해 선택한 균형과 균형 잡기 위해 선택한 조절은 서로 의미가 맞물리고 이어져 또 다른 균형이 되고 또 다른 조절이 된다. 부정적 생각으로 엉켜버린 감정이 배출구를 찾지 못한 채 축적되고 불안으로 증폭되면서 그는 감정의 회피와 억압 대신 균형과 조절의 의미에 대해 주목하게 된다. 작업에 내포된 균형점 역시 객관적인 평균값이 존재하지 않으며, 개인적인 관점에 따라 주관적이고 상대적인 불균형의 해소 지점을 향해 끊임없이 나아가고 있다.

작품 「겸손한 기억」속 모순된 상황의 공간 연출은 현실을 재구축하여 균형 상태로 돌아가고자 하는 마음을 표현한 것으로 자아의 객관적 바라보기를 통해 분리된 감정의 조절과 균형선을 유지하려는 마음이 담겨 있다.

인간의 신체 중 감정의 대부분이 얼굴로 드러난다. 작가는 이것을 모티브로 고대 신전 내부의 공간 같은 장소에 커다란 얼굴만 있는 석고를 그려 넣었다. 복제된 감정의 덩어리를 상징하는 석고상과 복합적인 감정의 저장창고를 은유하는 차가운 공간은 절제된 무채색의 극사실적인 표현으로 어울리지 않는 조합의 상황에 무엇인가 생각에 잠겨 있는 듯 무거운 침묵이 흐른다.

작품 「강요된 모퉁이」는 소통의 두려움과 강요를 표현한 것으로 어둡고 낡은 방을 배경으로 작은 문이 구석에 정면으로 배치되어 있다. 내몰린 작은 문을 통해 진정한 대화와 소통은 진정성과 상호 존중에 뿌리를 두고 있어야 한다고 말하고 있다. 개인의 감정 조절에서 사람과 사람 간의 관계로 시선을 옮기는 작품으로 현재 우리 사회에서 대화와 소통이 알게 모르게 강요되고 있으며 강박적으로 변했다는 것을 보여주고 있다.

자신의 생각을 강요하고 시시비비만 따지는 소통, 즉 일방통행적인 소통 강요는 일종의 폭력이다. 현대사회를 살면서 느끼는 불균형과 불안감을 나타내는 동시에 이 불안감에서 벗어나기 위해 끊임없이 균형과 중심을 잡아가려는 작가의 의지를 볼 수 있다.

치유의 심리학에서는 부정적인 감정을 다스리고 통제하는 방법으로 '자기감정 조절법'을 제시한다. 이 방법은 감정을 인정하고 분리해 바라보는 것이다.

감정을 자극하는 문제를 이성에서 분리시키는 감정 조절 방법으로 벤자민 프랭클린이 말한 13가지 덕목 중 '생활의 균형을 지키고 화내지 않으며 타인에게 관용을 베푼다'는 중용을 들 수 있다.

또 다른 방법으로는 하버드대학교의 윌리엄 유리 교수가 제시한 '발코니로 나가기^{Go to the balcony}'로 감정이 일어나면 이성을 잃게 되므로 잠시 발코니로 나가 혼자만의 시간을 갖는 것이 현명한 방법일 것이다.

겸손한 기억
97×162cm, 캔버스에 유화, 2014

강요된 모퉁이
80.3×116.8cm, 캔버스에 유화, 2014

내가 나비인가?
나비가 나인가?

김가을

자유로운 정신성을 강조한 장자의 철학은 인생에 대한 명확한 통찰과 독특한 품격으로 오늘날 현대인들이 '어떻게 살아야 하는가?'에 대해 생각하게 한다.

작가 김가을은 인간의 정신적 자유에 대한 장자莊子의 핵심사상인 유遊를 통해 새로운 현대 한국화의 조형성을 제시한다.

작가는 유—놀이에 대한 무한한 자유로움과 해방감을 주고자 선택한 방법은 전통적인 재료와 방법먹과 채색이 아니라 마블링과 야광기법이다. 이 방법을 선택한 이유는 보는 이들에게 즐거움과 환상을 주고 싶었기 때문이다. 이러한 과정을 통해 정신과 육체, 그리고 종이라는 물체가 하나가 되어 전혀 예측할 수 없는 우연한 효과를 만들어 섬세하면서도 역동적인 효과를 낸다. 불빛이 있고 없음에 따라 야광기법 역시 작업 과정에서 오는 다양한 형태의 표현들과 감정의 변화를 통해 즐거운 상상을 펼치며 작품과 작가가 하나가 된다. 바로 호접지몽胡蝶之夢의 '나비가 된 장

자의 꿈'처럼 '꿈'을 빌려 자유로운 상상의 날개를 펼치는 정신세계를 경험을 한다.

작품 1, 「물화物化−꿈속−동행」과 「物化−꿈속−동행」야광, 작품 2, 「物化−인생」과 物化−인생」야광은 이중구조의 형식으로 하나의 작품을 연출하고 있다. 먼저 마블링으로 제작한 거대하고 환상적인 풍경과 산수 속에서 노니는 코끼리 2마리와 사람을 표현한 작품 위에 야광물질로 나비, 곤충, 나무 등 무수한 점들을 그린다.

불빛에서 보면 산수풍경이지만 빛을 제거하면 밤 풍경 같이 야광만 반짝거린다. 마치 우주속에 홀로 남아 있는 듯한 신비로운 느낌이 든다. 바쁜 낮과 자신을 되돌아보는 고독한 밤이 반복되는 자연의 순환성을 통해 인간과 자연이 하나가 되고 현실과 이상이 함께 공존하는 삶의 조화를 환상적으로 표현했다.

장자가 찾은 인생 최고의 의미는 즐거움과 정신적 자유라는 소요유逍遙遊, 한가롭게 거닐며 논다의 길이었다. 그 목적은 인류가 자연 본성을 회복하고 인간이 잃어버린 자유정신의 존엄성을 찾는 것이다. 김가을 또한 자신의 작업을 통해서 인간의 정신적 자유만으로 고단한 인생을 모두 극복할 수는 없지만 상상이나 환상으로 잠시라도 진정한 자유의 세계로 들어갈 수 있을 것이다.

그림을 보는 순간만큼은 마치 나비가 되어 훨훨 날아다니는 달콤한 꿈을 꿀 것이다. 내가 나비인지, 나비가 나인지.

物化 – 꿈속 – 동행
95×197cm, 혼합재료, 2014

物化 – 꿈속 – 동행
95×197cm, 혼합재료(야광), 2014

物化 – 인생
147×109cm, 혼합재료, 2014

物化 – 인생
147×109cm, 혼합재료(야광), 2014

자유로운 질서를
상상하다

강동호

사회 비판과 자전적 이야기를 주제로 거리의 낙서를 예술로 승화시켜 검은 피카소라 불린 장 미셸 바스키아Jean Michel Basquiat. 자유로운 영혼을 가진 그의 작품은 다양한 관심과 에너지로 가득 차 있으며 대중들에게 생명력 넘치는 메시지를 전달한다.

바스키아를 연상시키는 강동호 또한 캔버스 위에 재미있는 낙서를 즐겁게 그리는 작가다.

그의 작품 「IMAGINE-전자인간 01」, 「공중도시 02」는 환경과 도시, 사람을 생각하게 한다. 사회를 비판적으로 보는지 그렇지 않은지는 중요하지 않다. 그는 다만 상상하며 자유롭게 꿈꿔오던 세상을 꾸밈없이 보여주고 있다. 또한 독특한 구성과 자유로운 선 그리고 화려한 색채가 재미를 더한다.

강동호는 머리 안을 맴도는 정리되지 않는 이미지들을 캔버스 위로 끄집어낸다. 미리 정해진 의도가 없

어도 자연스럽게 이어지는 아이의 낙서처럼 하나의 이미지에 다른 이미지가 곧바로 이어지도록, 보다 더 마음껏, 거침없이 표현된 이미지들이 복잡하게 뒤섞이며 나열된다. 자유롭게 그려낸 서로 관련 없어 보이는 이미지들이 하나의 그림이 되어 연결되는 가운데 보이지 않는 어떤 질서가 나타난다. 명시적이고, 억압적인 일상의 질서와는 달리 자신도 모르는 사이에 자연스럽게 따르고 있는 어떤 질서가 느껴진다. 낙서하듯 그려낸 이미지의 나열 속에 자유로운 질서와 그런 질서를 찾기 위한 흔적들이 캔버스 위에 기록된다.

일상의 질서는 사과무엇를 사과무엇라고 부르도록 만든 질서가 아니다. 모두가 사과를 사과라고 부르는 건 그렇게 부르도록 강요되었기 때문이 아니라, 자연스럽게 그렇게 부르게 되었기 때문이다. 아무렇게나 그려진 낙서가 그림이 되는 과정 역시, 명시된 강요와 억압의 질서를 따랐기 때문이 아니라 자연스럽게 그렇게 그리게 되었기 때문이다.

일상의 질서보다 더 본질적인 질서를 향한 열망은 스스로의 인간적인 열망마저 억압당하고, 통제당하는 우리 일상의 해방을 향한 열망에서 비롯된다.

강동호의 작품들은 이미지의 해방과 자유로운 질서의 추구를 통해 자연스럽게 상상하며 희망을 꿈꾸게 한다. 그 희망의 메시지는 캔버스 너머 우리의 일상으로 향하고 있다.

IMAGINE — 전자인간 01
116×91cm, 캔버스에 아크릴, 2014

공중도시 02
53×72cm, 캔버스에 혼합재료, 2014

/

상상의 세계에
일상을 디스플레이하다

장현주

〈멀티플레이어〉란 타이틀이 잘 어울리는 작가 장현주는 다양한 소재와 주제를 결합하여 독특하고 신비로운 세상을 화면에 그려낸다. 회화뿐만 다양한 입체, 설치에도 다재다능한 감각을 보여주고 있다.

2013년 초가을, 제법 쌀쌀해진 늦은 오후 장현주 작가의 작업실을 찾은 적이 있다. 클래식이 잔잔히 흘러나왔고 남편에게 선물 받은 캡슐 커피머신을 자랑하며 커피를 맛있게 내려주었던 기억이 난다. 차가운 외모와는 다르게 편안한 말투와 웃는 모습이 상대방을 편하게 했다.

작업실 한편엔 꽤나 많이 진열되어 있는 아기자기하고 독특한 미니어처와 소품이 눈에 띄었다. 여성의 취향이라기보다는 어린 소년이 좋아할 만한 캐릭터였다. 신기하기도 하고 재미있어 보여 물어보니 여행을 다니며 구입한 것으로 그녀의 취미라고 했다. 캐릭터와 소품에 담긴 이야기를 하나하나 꺼냈던 천진

난만한 그녀의 표정이 떠오른다. 그 가운데 소품들과 연결되는 인물이 있었다. 아들이다. 아들이 좋아하는 것과 그녀의 취향이 공통점을 이뤄 더욱 재밌게 들렸다. 이렇게 이야기는 꼬리를 물고 계속 이어지면서 일상 속에서 상상의 세계를 꿈꾸게 되고 어느덧 작가는 이야기꾼으로 변신한다. 결국 작품 속에 아들과 그녀의 컬렉션이 자연스럽게 등장하게 되어 이 세상에는 없는 유토피아Utopia를 설계하게 된다.

어릴 적 그는 공상과학에 관심이 유독 많았다고 한다. 「교향곡」 작품 속 화성Mars을 배경으로 한 초현실적인 풍경은 낯설지만 사랑스러운 캐릭터들로 왠지 익숙한 느낌이 든다. 머지않은 우주시대를 예견이라도 한듯 한층 가깝게 느껴지며 희망과 상상이 감돈다.

작품 「play ground」는 작가의 일상생활 중 순간순간 떠오르는 생각과 모든 일들을 표현한 것으로 기호, 공식, 기하학적 도형 등 전혀 어울리지 않는 조합들과의 복합적인 조화가 인간의 한계를 초월하는 또 다른 세상을 이야기하고 있다. 보색의 화려한 색감에 자유로운 붓 터치는 끊임없이 이야기를 이끌어가는 듯하다. 두 작품은 마치 초현실주의 샤갈과 달리의 작품을 보는 것 같은 착각이 들만큼 신비했다.

자, 이제 평범한 일상들과 다양한 생각들이 어우러져 멋진 상상의 세계를 보여주는 장현주의 교향곡을 들어보시죠!

교향곡
130×162cm, 혼합재료, 2014

play ground
130×162cm, 혼합재료, 2014

당신을 치유의 숲으로
초대합니다

이주영

인간은 누구나 불안과 슬픔을 극복하는 자신만의 해결법을 가지고 있다. 혼자 여행을 간다든지, 실컷 먹든지, 노래를 부른다든지, 아니면 작고 밀폐된 어두운 공간에 쭈그리고 앉아 조용히 생각을 정리한다든지…. 모든 것이 정답이다. 단지 문제를 해결하는 방법이 다를 뿐이다.

이주영 작가는 자신의 트라우마를 그림으로 치유하고 있다. 작가의 유년 시절 소중한 사람의 부재로 생긴 타인에게 버려질 것 같은 불안감과 상실감으로 타인에게 맞추는 자신의 모습에서 공허함을 느꼈으며 고독과 외로움을 견뎌야 했다고 한다. 이런 상황을 벗어나기 위해 찾은 곳이 자연이었고, 실제 자연에서 느낀 위로와 감정들을 바탕으로 그만의 치유의 숲을 만들고 있다.

작품 「Forest #01」, 「Forest #04」는 깊은 정글 속 풍경이 아니라 상실된 자아를 찾는 회복의 숲으로 가상의

공간이다. 작가가 만들어낸 자연은 생명의 탄생과 죽음, 즉 생성과 소멸이 반복되는 순환의 이치를 보여주는 것으로 구상적인 형상과 보이지 않는 추상 등 2개의 상반된 구조를 통해 영원한 존재는 없다고 말하고 있다. 이는 절대적 고독 또한 없다는 것으로 작가의 감정에 의해서 재구성된 숲을 통해 정서적 안정을 찾는 것이다.

작가가 의도한 숲은 상실감을 극복하기 위한 창조적인 공간으로 혼자만의 공간을 여행이라도 하듯 그 안에서 다양한 이야기를 나누게 된다. 흐르는 물 사이에 덩그러니 서 있는 벌거벗은 인간은 작가 자신으로 어딘가 외롭고 불안한 모습이지만 자연에서 원초적인 상태의 인간을 나타내기도 한다. 어둡게 뻗은 주변의 나무와 풍경들은 여러 감성을 가진 주변의 사람들과 여러 상황들을 보여주는 것으로 때로는 강하고 따뜻하게, 때로는 어둡고 차갑게 표현하고 있다.

구상적인 나무와 단순한 색 면, 다양한 선으로 표현된 감정을 나타내는 추상적인 풍경은 대비와 균형이 적절히 잘 이루어져 조형적인 재미를 주고 있다.

결국 두 자연 모습을 통해 치유되는 그의 모습에서 '불안'이라는 감정이 결국은 그것을 치유했을 때의 안도감과 함께 살아가는 에너지임을 알 수 있다.

혼자만의 멀고도 험난한 여행, 당신이 쉴 수 있는 치유의 숲으로 초대합니다.

Forest #01

91×116.8cm, 캔버스에 혼합매체, 2013

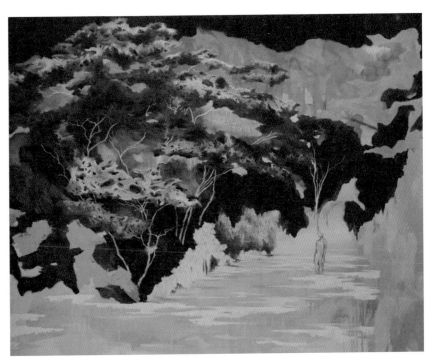

Forest #04
130.3×162.2cm, 캔버스에 혼합매체, 2014

자유를 꿈꾸는
작은 새

허은오

경쟁의 시대를 현대인은 자신만의 자유를 꿈꿀 수 있는 무엇인가를 원하고 있다. 어떤 사람은 여행이나 취미를 통해 스트레스를 풀고, 어떤 사람은 친구와의 대화, 맛난 음식을 먹으며 제정신으로 살기 위해 노력한다. 때로는 자유분방한 상상과 환상으로 신비한 세계를 꿈꾸며 해방감을 느끼기도 한다.

허은오 작가는 이러한 자유로운 정신성을 바탕으로 그만의 독특하고 환상적인 세계를 보여준다. 현실의 인간관계나 집단의 사회구조는 다양한 욕망과 명예 등 강한 억압에 의해 자유가 제한되고, 이익관계에 따른 이기적인 구조다. 마음에서라도 해방되기 위해 그가 선택한 방식은 그리기다. 그림을 그리는 동안만큼은 진정한 자유를 느낄 수 있다고 한다.

자유로운 정신은 평범하고 세속적인 것을 초월하여

정신의 자유로운 해방을 뜻하는 것으로 장자의 가장 중요한 개념이다. 유遊의 핵심으로 '노닐다', 즉 장자가 의미하는 자유로운 정신을 그는 비현실적인 공간에 어울리지 않는 조합들로 형상화하여 표현하고 있다. 그가 마음으로 만든 새로운 안식처에서 자유롭게 휴식을 만끽하기 위해서다.

작가 허은호는 자신의 마음에만 존재하는 이상향을 작품 「Capturing the Moment of Fantasyland」 시리즈를 통해 표현하고 있다. 평온과 고요함이 느껴지는 깊은 바닥 속에 지상의 꽃과 여리고 작은 새가 공존하는 초현실적인 그림이 바로 그것이다. 그는 바다 속에 들어갔을 때 2가지 감정을 느꼈다고 한다. 무섭고 두려웠지만 자궁 속의 태아처럼 편안하고 안전한 느낌도 받았다고 한다.

그리고 어둡지만 신비로운 심해의 추상적인 표현, 화려한 꽃, 어딘지 모르게 슬퍼 보이는 작은 새의 매우 정교한 묘사의 구상이 대조적이지만 안정된 조화를 보여주고 있다. 또한 강한 색상과 명도 대비가 극적이면서도 묘한 분위기를 자아내어 환상적으로 다가온다.

새가 응시하는 곳은 진정한 자유의 세상이다. 작가의 간절한 자유바라기는 이제 더 이상 아프지도 외롭지도 않을 것이다. 왜냐하면 행복하게 노닐 준비를 시작하기 때문이다.

Capturing the Moment of Fantasyland
53×45.5cm, 캔버스에 유화, 2014

Capturing the Moment of Fantasyland
60.6×72.7cm, 캔버스에 유화, 2014

너를 지켜야
나를 지킬 수 있다

양태근

양태근 작가의 이번 전시는 모든 것을 억압하고 통제하는 사회, 급속하게 발전하는 최첨단 시대를 살고 있는 우리에게 인간과 자연이 하나가 되어 서로 공존하자는 메시지를 담고 있다. 쉽고 편리하게 생각하는 인간들의 이기적인 행동들을 반성하고 미래의 바람직한 모습들을 다시 한 번 생각하게 하는 의미 있는 작품을 선보였다.

인간과 자연은 서로 영향을 주고받는 관계다. 인간이 자신에게만 이롭게 자연을 활용한다면 자연은 그에 응당한 재앙을 줄 것이다. 무분별한 인간의 사고로 환경이 파괴되고 있다. 인간과 자연의 조화와 균형이 중요시되고 있고 여러 분야에서 환경 문제를 연구하고 있다. 작가 또한 이러한 인간과 자연이 동등하게 공존하는 생태적인 문제를 화두로 하는 작업을 통해 더욱 행복하고 평화로운 생태학적 이상향인 에코토피아Ecotopia를 꿈꾼다.

「고뇌1」은 조각과 사진, 영상이 융합된 설치 작품이다. 벽에는 여러 종류의 동물이 타원 모양으로 부착되어 있고 그 한가운데 인간의 형상이 있다. 그 위에 도시를 빠르게 달리는 자동차와 타이어가 미끄러진

자국skid mark 영상이 미묘하게 겹쳐지면서 로드킬roadkill이 연상된다. 스펀지를 이용해 섬세하게 동물 모형을 만들고 직접 바퀴로 눌러 차에 치인 동물들의 생생함을 전달한다. 또한 웅크리고 앉아 고뇌하는 인간의 모습에서 생명을 앗아가는 주범인 동시에 인간 역시 자연으로 돌아갈 수밖에 없는 존재임을 느낄 수 있다. 자연의 일부인 인간과 동물은 자연 안에서 서로를 보호해야 하는 관계다. 인간과 동물의 상생은 자연의 위기에 대처하는 답이며 공존하는 둥근 세상을 만들 수 있다는 가능성을 보여준다.

작품 「I'm so sorry」는 전시장 한쪽 모서리에 커다란 인물조각상이 다 말라버린 식물을 보고 고개를 숙이고 있는 모습이다. 자연에 대한 묵념일까? 경의를 표하고 있는 걸까? 아니면 용서를 비는 것일까? 인간을 위해 만들어놓은 화분조차 보호해주지 못한 미안함에 절로 고개 숙여져 'I'm so sorry'라고 말하는 것 같다. 인물 형상은 은색의 스테이플staple로 덮여 있고 부식된 스테이플이 발밑에서부터 점점 위로 올라오고 있다. 현대과학 문명에 길들여져 있는 인간을 대변하고 있는 형상으로 온전하지 않은 모습의 인간 자체도 점점 그 끝을 암시하고 있는 듯하다. 독특한 재료와 다양한 표현력이 돋보이는 조형 작품으로 창작 작업에 임하는 작가의 고뇌와 열의가 보는 이에게 따뜻하게 다가온다.

하늘과 자연이 가까운 티베트의 어느 작은 마을 셰르의 이야기다. 마을 주민은 자연과 더불어 살아가며 수백 년 동안 생태계와 공감할 수 있는 최상의 생활방식을 만들어냈다고 한다. 마을 이름을 딴 공동체 '셰르Sher'로 그들의 건강한 생태적 삶을 지속시키는 현명한 선택이야말로 우리가, 세계가 배워야 할 진정한 '에코토피아'일 것이다.

이제 서로 마주보기를 시작합니다.

고뇌1
가변설치, 스폰지 · 철 · 사진, 2015

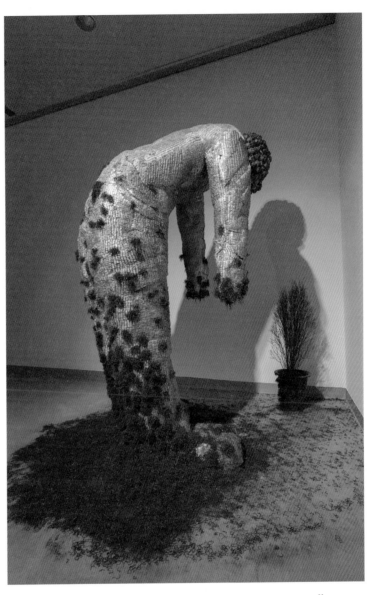

I'm so sorry
가변설치, 스테이플 · 나무, 2015

65

/

그를 통해
나의 여행을 가다

주랑

하얗고 푸른빛이 청량한 하늘, 겨울 내내 움츠려 담아두었던 감성들이 봄을 마중이라도 나온 듯 새 단장을 한다.

휴식과 새로운 세상을 알아가는 여행은 도시인의 삶에 큰 에너지를 선사한다. 여행을 통해 보고 느끼는 풍정들은 많은 예술가들에게 끊임없는 이야기의 주제였다. 그러나 직접 여행을 갈 수 없는 현실이라면 첨단 디지털 시대인 지금, 여행을 대신해주는 영상여행으로 상상과 호기심을 자극시켜 보는 것은 어떨까?

주랑 작가의 이번 전시는 〈위대한 알프스〉라는 다큐멘터리의 영상을 보고 느낀 것들을 마음의 눈으로 표현한 것으로 뛰어난 공간 구성과 재치 있고 사랑스러운 표현들이 돋보인다. 영상을 통한 화면 여행은 직접 가지 못하는 이들에게 실제 여행지에서조차 다 보지 못할 섬세한 부분까지도 생생하게 전달해준다. 생명의 원천을 대표하는 거대한 알프스의 강한 에너지와 그 안에서 자신의 일을 즐기고 행복하게 사는 소

소한 사람들의 희망 이야기는 작가에게 많은 영감과 감흥을 주었다. 전시 제목인 「발현의 조각」은 속에 있거나 숨은 것이 밖으로 나타나거나 그렇게 나타나게 함을 의미하는 생명의 덩어리들을 의미한다. 다방면으로 보여주는 디지털 영상의 세상을 통해 작가의 마음속에 꿈틀거리는 감각의 덩어리 조각들이 움직이는 착시와 함께 다차원적의 공간을 본다는 의미다. 평면의 작은 조각Piece과 입체적으로 보여주는 조각Sculpture의 이중적인 의미를 뜻한다.

작품 「원천의 장소」와 「발현의 조각」 시리즈는 흰색 바탕에 높고 푸른 알프스의 산봉우리와 다양한 크기의 둥근 형상으로 호수, 숲 등을 그려 삶의 터전을 은유적으로 표현했다. 푸른 산의 시원한 면 처리와 침엽수의 다양한 표현은 연필의 세심한 선으로 재미를 주어 보는 이들의 시선을 움직이게 하는 효과가 있다. 마음의 감각덩어리는 무채색의 연필 선으로 가상의 공간을, 현실의 공간인 파란색 면의 산과 물, 시간의 흐름을 암시하는 노란색 해와 달, 봄과 희망을 암시하는 붉은 색의 나무와 둥근 선 등 쉼 없이 돌아가는 다큐멘터리 영상을 보고 있는 듯한 착각이 든다. 또한 작은 덩어리들 시리즈는 아기자기하고 재미있는 표현이 흥미롭다. 무엇보다도 독특한 것은 동양에서 보는 산수화의 특징과 서양화재료 유화와 연필을 사용한 초현실적인 풍경으로 동양의 사의적 표현과 서양의 사실적 표현이 적적하게 융합되었다는 점이다. 그의 작업 기법에 있어서 위에서 내려다본 풍경과 자연과 하나 되어 보는 시점에 따라 움직이는 다시점多視點 투시, 흰 여백을 살려 무한한 에너지를 담고 있다는 점과 다양한 선적인 요소 등 대상을 보는 함축적인 마음의 표현들이 신비하게 다가온다.

무한한 긍정, 생명과 사랑으로 해석되는 알프스…. 당신도 당신만의 알프스를 찾고 있나요?

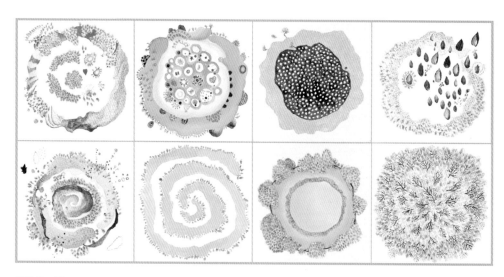

발현의 조각
시리즈, 22×22cm(8ea), 캔버스에 유화 · 연필, 2015

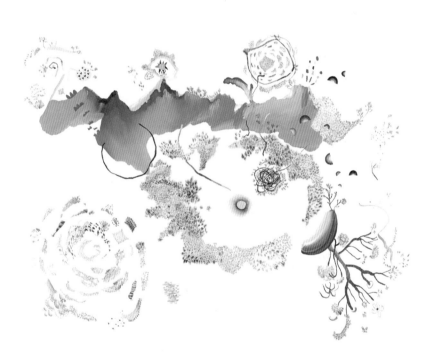

원천의 장소
97×130cm, 캔버스에 유화 · 연필, 2015

추천사

● ● ● 이애리 교수의 그림읽기는 우리들로 하여금 사랑의 눈으로 세상을 보게 한다. 이야기보따리 풀어내듯이 모두가 공감할 수 있는 편한 언어로 작가의 생각은 물론, 시대적 배경까지 우리에게 들려주고 있다. 한 편의 오페라를 감상하는 것처럼, 열정적인 그녀의 삶이 묻어나고 있다.
— 김수희 | ㈜글로벌유명 회장

● ● ● 먼저, 이애리 교수의 『지금 한국의 화가를 만나다』 출간을 축하한다. 대학원 시절부터 오랜 시간 지켜본 이 교수는 작가로서의 열정과 가르치는 열정 또한 남다른 성실한 사람이다. 작년 초쯤인가, 칼럼을 쓰게 됐다며 고민하던 모습이 무색하리만큼 훌륭한 솜씨로 매주 연재되는 글을 지켜보았다. '이애리의 그림읽기' 칼럼은 기존의 상투적인 소개 글이 아닌, 오랜 기간 작가의 길을 걸어 온 입장에서 누구보다도 진솔하게 작가들의 작품세계를 읽어낸 마음 따뜻한 글이었다. 척박한 미술사회에서 참신하고 역량 있는 작가를 발굴한 노력의 결실인 이 책은 미술계의 신선한 바람을 일으킬 것이라 믿어 의심치 않는다. — 김영석 | 사단법인 한국미술시가감정협회 이사장

● ● ● 우리 시대는 미래 창조를 지향하면서 그 어느 때보다 예술적 창조력과 하모니를 절실히 요구하고 있다. 이 시점에서 우리에게 창조적 인식과 심미적 시각을 제공하는 진솔하고 신선한 책이 있다. 『지금 한국의 화가를 만나다』는 철학과 인문학 등 사회의 전반적 문제에 대한 명제를 그림이야기로 풀어주며, 미와 예술의 인식을 넘어 삶의 단면을 아름답게 그리고 있다. 다양한 장르의 작품들에 대한 이야기가 조화롭게 한 권의 책으로 엮어져 아름다운 하모니를 이루고 있다는 점에서 이애리 교수의 열정을 읽을 수 있다. '이애리의 그림읽기' 칼럼 연재를 통해 어렵게만 생각했던 작가들의 작품세계를 이해하게 된 것처럼, 이 책을 통해 독자들이 한층 더 미술과 가까워지는 계기가 되길 바라는 마음이다. — 남경필 | 경기도지사

●●● 21세기 한국은 점점 가속화하는 기술과 정보화의 변화 속에서 사람들이 행복하게 더 잘 살 수 있도록 미래의 발전방향을 모색하고 있다. 사람들의 의식과 문화의 수준이 향상되고, 건강한 삶을 위해 문화에 많은 관심과 시간을 보내는 현시점에서 이애리 교수의 책이 반갑다. 무엇보다 작품을 관람객의 입장에서 바라보고, 어렵지 않게 설명해주는 책이라 더욱 재미있고 흥미롭다. 미술을 좋아하는 한사람으로서 미술이 가깝게 느껴지는 이 책을 통해 침체된 한국 미술시장의 잔잔한 변화와 경제, 사회 전반적인 분야에 많은 도움이 되리라 믿어 의심치 않으며, 큰 기대와 응원을 보낸다. ― 신계용 | 과천시장

●●● 일간투데이와 서울 뉴스통신에서 매주 연재하는 '이애리의 그림읽기'가 책으로 출간되어 기쁘다. 매주 젊은 작가와 중견 작가들의 폭넓은 작품세계를 만나고, 다양한 분야의 미술을 쉽고 재밌게 알게 되어 많은 지식과 여유를 배웠다. 처음 칼럼의 취지에 맞게 일반 독자들에게 꼭 필요한 교양미술로서의 역할을 잘 해준 저자에게 감사드린다. 칼럼니스트로, 대학 교수로, 인기 화가로서 이애리 화백은 인격과 외모뿐 만아니라, 다재다능함까지 갖춘 현시대가 요구하는 인재로 앞으로도 더 많은 활약을 기대한다. ― 신만균 | 일간투데이 회장

●●● 하루가 다르게 변화하는 현대사회, 숨 가쁜 변화의 소용돌이 속에서 무엇보다도 필요한 것은 서로간의 소통이다. 이애리 교수의 『지금 한국의 화가를 만나다』는 미술이 일부 계층과 지식인만이 누리는 특권이 아닌, 대중과 함께 호흡하고 공유할 수 있다는 점에서 소통의 책이라 할 수 있다. 어렵거나 부담스러운 미술이 아닌, 일반인들의 눈높이로 읽게 하여 마음을 열고 꿈을 꿀 수 있게 하는 따뜻한 책이다. 작가의 입장에서 또는 대중의 입장에서, 미술을 통해 현시대의 흐름과 미래의 희망을 담아내는 이 책은 경제, 사회, 문화를 아울러 대한민국을 더욱 힘차고 행복하게 할 듯하다. ― 이인제 | 새누리당 최고위원

••• 10여 년 전 딸들과의 인연으로 이애리 교수를 알게 되면서, 마음으로 느끼는 '또 다른 자연' 시리즈 작품들을 통해 내면과 자연을 소통하는 심안이 열리게 되었다. 2014년 1월부터 연재한 '이애리의 그림읽기' 칼럼으로 매주 다른 작가들의 작품을 경륜을 겸비한 작가의 입장에서 해설해주니, 미처 생각하지 못했던 작가 내면의 작품 의도와 주제를 보다 쉽게 이해하는 계기가 되었다. 이 책이 현재 한국 미술의 흐름을 살필 수 있고, 다양한 작품들의 예술적 가치를 느낄 수 있는 좋은 기회가 될 것이라 생각한다. – 이주호 | ㈜스웨코 부사장

••• 이애리 교수는 43회의 개인전과 400여회 단체전을 개최하는 등 왕성한 작품 활동을 하고 있는 작가이다. 동시에 '이애리의 그림읽기'로 매주 신선한 작품들을 선정하여 진솔하고 담백하게 그림을 읽어주는 칼럼니스트로도 다재다능한 면모를 갖추고 있는 그는 지금 미술계에 꼭 필요한 인재이다. 이 책은 참신하고 새로운 신진 작가로부터 중견 작가까지 다양한 장르를 아우르며, 작가의 입장에서 대중에게 가깝게 다가갈 수 있도록 쉽게 설명하고 있다. 일반인들이 미술에 대한 친근함을 느끼는 동시에 전시회장을 찾는 일을 자연스럽게 여길 수 있는 동기부여를 하는 계기로 작용할 수 있다고 생각하며, 이 책을 자신 있게 추천한다.
– 조강훈 | 사단법인 한국미술협회 이사장